LES GRANDS ARTISTES

MURILLO

par **Paul LAFOND**

LES GRANDS ARTISTES

MURILLO

LES GRANDS ARTISTES

COLLECTION D'ENSEIGNEMENT ET DE VULGARISATION

Placée sous le Haut Patronage

DE

L'ADMINISTRATION DES BEAUX-ARTS

Volumes parus :

Boucher, par Gustave Kahn.
Canaletto (Les deux), par Octave Uzanne.
Carpaccio, par G. et L. Rosenthal.
Carpeaux, par Léon Riotor.
Chardin, par Gaston Schéfer.
Clouet (Les), par Alphonse Germain.
Honoré Daumier, par Henry Marcel.
Louis David, par Charles Saunier.
Eugène Delacroix, par Maurice Tourneux.
Donatello, par Arsène Alexandre.
Douris et les peintres de vases grecs, par E. Pottier.
Albert Dürer, par Auguste Marguillier.
Fragonard, par Camille Mauclair.
Gainsborough, par Gabriel Mourey.
Gros, par Henry Lemonnier.
Hogarth, par François Benoit.
Holbein, par Pierre Gauthiez.
Ingres, par Jules Momméja.
Jordaëns, par Fierens-Gevaert.
La Tour, par Maurice Tourneux.

Léonard de Vinci, par Gabriel Séailles.
Claude Lorrain, par Raymond Bouyer.
Luini, par Pierre Gauthiez.
Lysippe, par Maxime Collignon.
Michel-Ange, par Marcel Reymond.
J.-F. Millet, par Henry Marcel.
Murillo, par Paul Lafond.
Percier et Fontaine, par Maurice Fouché.
Paul Potter, par Émile Michel.
Poussin, par Paul Desjardins.
Praxitèle, par Georges Perrot.
Prud'hon, par Étienne Bricon.
Pierre Puget, par Philippe Auquier.
Raphaël, par Eugène Muntz.
Rembrandt, par Émile Verhaeren.
Rubens, par Gustave Geffroy.
Ruysdaël, par Georges Riat.
Titien, par Maurice Hamel.
Van Dyck, par Fierens-Gevaert.
Les Van Eyck, par Henri Hymans.
Velazquez, par Élie Faure.
Watteau, par Gabriel Séailles.

Volumes à paraître :

Fra Angelico, par André Pératé.
Jean Goujon, par Paul Vitry.

Puvis de Chavannes, par Paul Desjardins.
Meissonier, par Léonce Bénédite.

LES GRANDS ARTISTES
LEUR VIE — LEUR ŒUVRE

PAR

PAUL LAFOND

CONSERVATEUR DU MUSÉE DE PAU

BIOGRAPHIE CRITIQUE

ILLUSTRÉE DE VINGT-QUATRE REPRODUCTIONS HORS TEXTE

PARIS
LIBRAIRIE RENOUARD
HENRI LAURENS, ÉDITEUR
6, RUE DE TOURNON (VIᵉ)

Tous droits de traduction et de reproduction réservés pour tous pays.

MURILLO

I

Le 9 juin 1863, sur la place où Séville a installé son musée qui renferme quelques-uns des chefs-d'œuvre d'un de ses plus glorieux enfants, a été posée la première pierre du monument que, bien tardivement, elle s'est décidée à ériger en l'honneur de Murillo. Achevé le 7 décembre de la même année, il fut inauguré le 17 janvier 1864, jour anniversaire de la naissance, ou, tout au moins, du baptême, de l'artiste. Il consiste en une statue modelée par Don Sabino Medina, fondue en bronze à Paris et dressée sur un piédestal de pierre.

Séville n'avait pas besoin de ce monument pour rappeler son fils glorieux. La ville lui appartient, tout y parle de lui; il la remplit de son souvenir comme de son œuvre. Quel que soit l'endroit où l'on s'y promène, il semble qu'on va le voir apparaître sur le port, au coin d'une *calle* étroite bordée de soleil et d'ombre, sous les nefs de ses églises et de ses chapelles, sous les citronniers de ses

jardins, sous les cloîtres de ses couvents silencieux. Les jeunes femmes voluptueuses, aux longs cils recourbés, aux yeux fendus jusqu'aux tempes, à la lourde et opulente chevelure, au balancement rythmé des hanches, coudoyées aux *Delicias de Cristina*, semblent descendues de ses toiles et avoir posé devant lui.

Au moment où Murillo vit le jour, Séville était la cité la plus brillante et la plus peuplée de la péninsule, le premier de ses ports intérieurs. Contre ses quais, entre les deux rives du Guadalquivir aux eaux grises et limoneuses, se pressaient les galiotes et les caravelles chargées des richesses du Nouveau Monde, prêtes à débarquer au pied de la *Torre del Oro* les lingots du Mexique et du Pérou.

L'Angleterre, l'Allemagne, les Pays-Bas, la France, l'Italie venaient y chercher les épices, en échange des produits de leur sol et de leur industrie. Toutes les races s'y donnaient rendez-vous, toutes les nations s'y rencontraient. La capitale de l'Andalousie était alors entourée d'une ceinture de murailles percée de quinze portes, dont l'une, la porte de Cordoue, avait vu le martyre du saint roi Erménégilde.

Séville n'est plus enserrée dans son corset de guerre, mais elle a conservé la plupart de ses anciens édifices. Elle offre toujours à l'admiration de ses visiteurs sa superbe cathédrale, sa Giralda, fille des Maures, huitième merveille du monde, qui fuse dans le ciel bleu de l'ancienne Bétique, entourée, comme un roi de ses courtisans, d'innombrables flèches et clochetons. La vieille cité a gardé ses

splendides églises, ses riches chapelles, ses fastueux palais, son alcazar, bijou sans pareil légué par les émirs arabes, ses rues tortueuses bordées de maisons aux *miradores* en saillie et aux portes fermées par des grilles de fer aux réseaux capricieux ; elle a toujours son faubourg de Triana avec sa population de gitanos conservée pure de tout mélange et où l'on retrouverait facilement les types qui ont servi de modèle au peintre des *Assomptions*.

Au moment où apparaît Murillo, les temps héroïques sont clos. Les Maures, depuis plus d'un siècle, ont été refoulés au delà des colonnes d'Hercule, l'œuvre de la libération est achevée. L'or des Andes a ruisselé à flots pressés dans la péninsule qui n'a pas su en tirer parti. Charles-Quint a fait miroiter aux yeux de ses sujets le mirage de ses rêves impériaux, mirage dont il subsiste encore quelques lignes imprécises. Les Espagnols jouissent d'un repos, relatif il est vrai, puisque la lutte contre la France dure toujours ; mais, si l'on excepte les campagnes de Portugal et de Catalogne, on guerroie au loin, dans les Flandres, en Italie, au delà des frontières de la patrie. Les descendants du Cid et de Bernard del Carpio s'adonnent à la jouissance inconnue de leurs rudes aïeux, conséquence d'une civilisation plus raffinée. C'est bien, au point de vue politique, la décadence qui commence, mais c'est en même temps le moment propice pour l'art, celui qui suit l'effort et précède l'abandon.

De tous les artistes de sa nation, Murillo est celui qui a suscité la plus grande somme d'admiration, étant le plus

pénétrable et le plus compréhensible. Avec Velazquez, Ribera et Zurbaran, il est un des quatre grands maîtres que la péninsule ait produits, le dernier venu, car après lui commence la décadence. Il n'a pas la puissance de Velazquez, il n'atteint pas les hauteurs inaccessibles où se place l'auteur des *Meninas* ; il n'a pas la fermeté de Ribera, la sérénité de Zurbaran ; en revanche il possède un charme à nul autre pareil, une souplesse exceptionnelle, une suavité de rendu dont rien ne peut donner une idée. Il est le peintre des âmes tendres, rêveuses, caressantes et sentimentales. On peut parfois lui reprocher de manquer d'accent, d'atteindre plus souvent le joli que le beau ; il se montre, certains jours, banal, pire même, doucereux et fade ; mais, comment lui tenir rigueur de ces défaillances, comment résister à l'enchantement de ses harmonies se condensant et se fondant les unes dans les autres, aux transparences de son clair-obscur, à l'éblouissement de son coloris vainqueur fait du chatoiement des émeraudes et des rubis sertis dans d'impalpables parcelles d'or ? Comment surtout résister à l'appel amoureux que vous adressent les acteurs de ses compositions ?

Sa peinture est le miroir de l'âme nationale, elle reflète sa pensée et l'idéal de la race. Il est bien le fils de cette Andalousie restée quelque peu mauresque, exaltée et langoureuse. Son œuvre faite de grâce et de douceur se résume en un triomphant hymne d'amour. Elle console par sa tendresse, elle subjugue, vivifie, surexcite en éveillant des ardeurs nouvelles. Elle fait participer les humbles, les

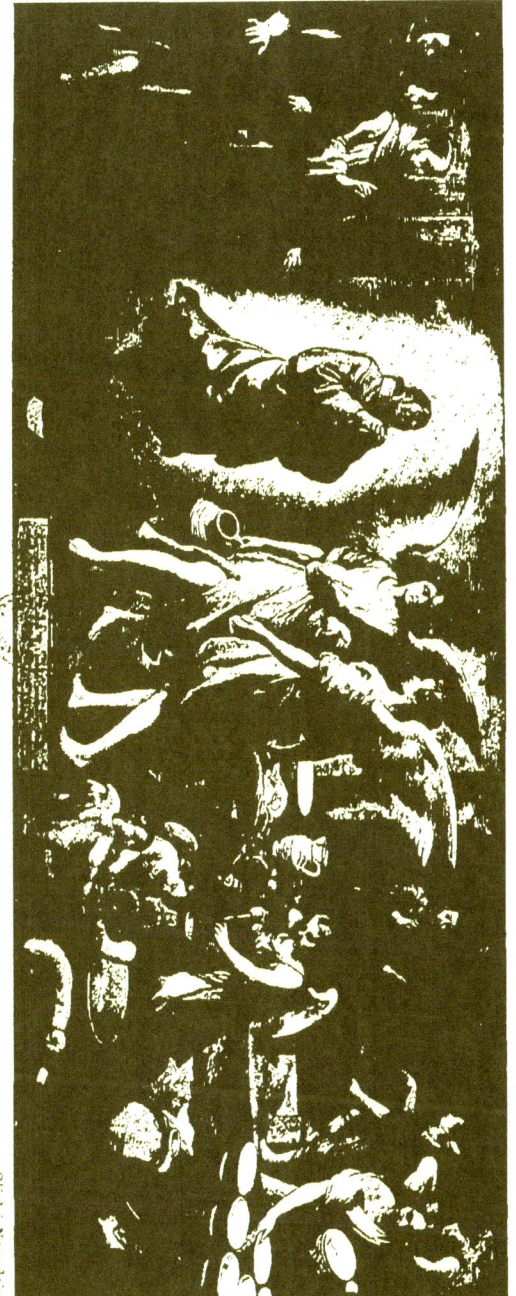

LE MIRACLE DE SAINT DIEGO.
(Musée du Louvre.)

Cliché Neurdein.

timides, les pauvres, les déshérités, aux espérances futures. Elle pousse à la prière, elle inspire la foi, suscite la confiance en la bonté divine. Tous les êtres que l'artiste met en scène sont bienveillants et miséricordieux. Ses Vierges respirent l'aménité, ses Enfants Jésus et ses Christs, la mansuétude ; ses martyrs, la foi ; ses saints, la piété ; et ces divers sentiments se résument en un, l'amour. D'instinct Murillo traduit et transpose les effusions de l'âme qui n'aspire qu'à Dieu, toute sa philosophie est là.

Son art est encore, jusqu'à un certain point, l'expression du catholicisme aimable issu des instructions d'Ignace de Loyola et de Thérèse de Cespeda, qui, dures et implacables pour leurs disciples, les membres de leurs ordres, sont pleines d'onction et de suavité pour les simples fidèles. Son œuvre est faite pour son pays. Il ne faut pas oublier que dans la péninsule, la peinture, avant d'être un art, avait été une manifestation religieuse. Pacheco, le professeur et le beau-père de Velazquez, un des esprits les plus cultivés de son temps, n'a-t-il pas écrit : « L'art du peintre doit se consacrer au service de l'Église et, bien souvent, ce grand art a produit, pour la conversion des âmes, des effets plus grands que les paroles du prêtre. »

L'Église et son représentant, le Saint-Office, régentaient le gouvernement et le peuple qui se courbaient devant eux. Les grands faits de l'Ancien et du Nouveau Testament étaient les seuls sujets de tableaux admis. Les cérémonies religieuses demeuraient le grand attrait, le suprême spectacle. Les gentilshommes et la multitude s'y pressaient de

concert, avec le même entrain. Les processions parcourant les rues de Séville, bannières déployées, ravissaient grands et petits.

Sur l'Espagne, hier farouche, Murillo entr'ouvre un ciel radieux, débordant d'allégresse. Ses compatriotes lui en sont restés reconnaissants et ont conservé pour lui une inclination particulière. Eduardo de Amicis fait à ce propos une remarque fort juste. « Pour les Espagnols, » dit-il, « Murillo est un saint ; ils prononcent son nom avec un sourire, comme pour dire : il nous appartient et en le prononçant, ils vous regardent comme pour vous imposer un air respectueux. » Les Andalous seraient ingrats s'ils ne lui gardaient pas une vénération toute patriotique, car il a chéri Séville de toute son âme. Nous aurons maintes fois à signaler l'affection que l'artiste a sans cesse témoignée à sa ville natale. Toutes les fois qu'il en a trouvé l'occasion, dans ses ouvrages les plus appréciés, il a représenté sa cathédrale, glorifié sa Giralda, sorte de palladium sacré de la cité.

Il est de mode, aujourd'hui, alors qu'il y a trente ans on célébrait sur tous les tons le sentiment religieux de Murillo, de le nier et de le traiter de simple religiosité, de ne voir dans ses compositions les plus pieuses que des créations purement naturalistes sans rien de noble ni d'élevé. Mais si ses Vierges ne sont que de charmantes Andalouses, celles de Raphaël sont-elles autre chose que de robustes Romaines ? Il faudrait pourtant s'entendre.

Il est incontestable, et c'est là un des éléments primor-

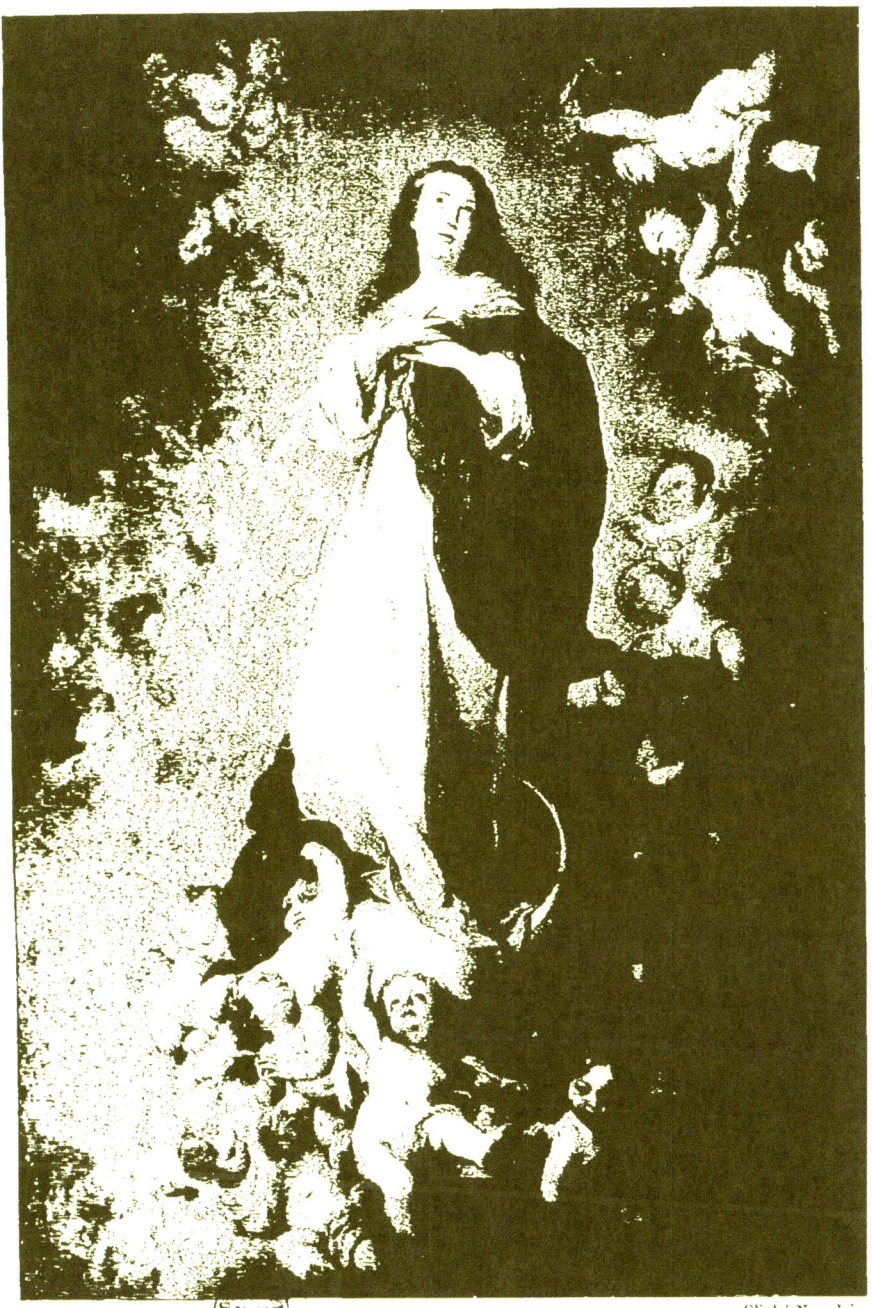

L'IMMACULÉE CONCEPTION.
(Musée du Louvre.)

diaux de sa puissance et de son emprise, que l'auteur de la *Sainte Elisabeth de Hongrie* est un naturaliste, disons même un des plus intransigeants de l'École espagnole, où ils sont légion. Comme Velazquez, comme Ribera, comme Zurbaran, il poursuit la nature sous toutes ses formes, dans toutes ses manifestations, s'intéressant même, d'une façon toute particulière, aux objets inanimés qu'il introduit dans la plupart de ses compositions.

La technique du maître ne prétend à aucune originalité. Son exécution a sensiblement évolué d'époque en époque et a sans cesse été progressant; parvenue à son apogée, elle n'a pas connu de déclin; elle est restée simple, précise, sans sous entendus, sans particularisme. Dans la seconde partie de sa vie, elle est devenue superbe, d'une souplesse exquise, d'une habileté consommée, fluide, transparente, osée, prestigieuse, d'une matière sans pareille. Le ton en est toujours frais et rayonnant, pittoresque et riche. Murillo pousse au point culminant la valeur d'une ligne heureuse, d'un effet dramatique. Sa composition est sinon d'une beauté morale absolue, tout au moins d'une piété ineffable, d'une tendresse infinie. Dans son œuvre entière apparaît un lyrisme attendri au rythme sonore et éclatant. « Sa couleur chaude et limpide, où les formes nagent dans une vapeur argentée, » a écrit Paul de Saint-Victor, « est bien celle du ciel que rêvait sainte Thérèse et où la transportaient ses extases. »

Louis Viardot remarque avec infiniment de justesse que dans la plupart de ses sujets miraculeux où surgit une

apparition, « l'effet général résulte principalement de l'opposition que forme avec la lumière du jour, dont les objets d'en bas et du dehors sont éclairés, la lumière de l'appartement qui illumine le haut et l'intérieur du local. Murillo surpasse, en tous ces points, ce que l'imagination pouvait concevoir et espérer. »

A l'École flamande il a emprunté certaines colorations transparentes ; aux Écoles italiennes il a demandé des règles d'ordonnance et d'arrangement que lui ont fournies les maîtres des bords du Tibre et de l'Arno ; aux Vénitiens il a pris quelques colorations chatoyantes ; au magicien de Parme, avec lequel il a tant d'affinités, une partie de son charme.

Les Bolonais étant assez clairsemés, dans les résidences royales d'Espagne, quand Murillo séjourna dans les Castilles, comme nous verrons plus loin, il n'a guère été influencé par eux. Les eût-il fréquentés, ils ne l'auraient probablement pas subjugué, car il ne fut jamais en quête des effets. L'artiste espagnol du xviie siècle n'avait point été asservi, comme le Florentin et le Romain de la même époque, par la culture italienne dévoyée ; il était resté proche de ses ancêtres sincères, croyants, naïfs et simples. Bref, le peintre andalou a peu subi la déformante influence de la Renaissance classique ou, pour mieux dire, pédagogique qu'il n'a connue que fort imparfaitement et de seconde main, par reflet.

Il n'a guère interrogé l'antiquité, qu'il n'aurait d'ailleurs peut-être pas comprise ; les parfaits modèles de l'art grec

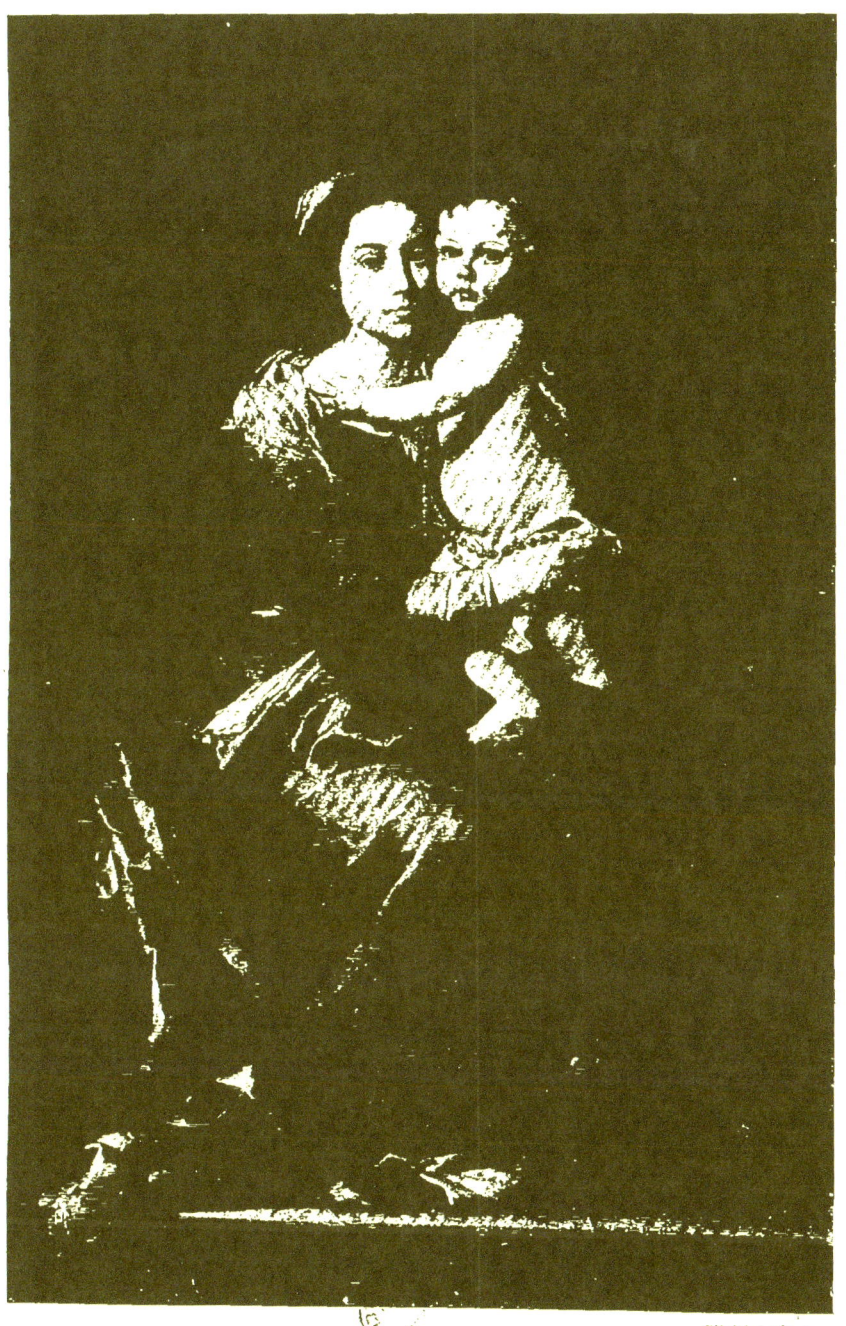

LA VIERGE DU ROSAIRE.
(Musée du Prado.)

dont il avait sans doute vu certains spécimens rapportés d'Italie par le duc d'Alcala qui en avait décoré son palais de Séville, — *la Casa de Pilatos*, — n'ont eu sur lui aucune influence.

En revanche, Murillo doit beaucoup à son compatriote Ribera, dont les violences de pinceau et les truculences de couleur le hantèrent un moment, mais dont il se dégagea par la suite pour ne garder du fougueux Valencien que les artifices de clair-obscur. Il eut la sagesse ou l'instinct de ne point essayer de lutter avec Velazquez, préférant se placer un peu au-dessous de ce maître des maîtres que de tenter d'atteindre un rang inaccessible.

Bien que ce soit à Séville qu'il convienne d'aller admirer Murillo dans toute sa splendeur, dans son véritable cadre, il reste toutefois celui des peintres de la péninsule qui peut le mieux être compris et apprécié hors de son pays d'origine, non seulement à cause du nombre de ses œuvres répandues un peu de tous côtés, mais aussi parce que ses productions sont moins particularistes, moins locales que celles des autres peintres ibériques. Renfermant une plus forte dose de fantaisie, elles sont par conséquent plus générales; s'adressant au cœur, à tous les sentiments instinctifs de l'homme, elles trouvent partout des admirateurs enthousiastes. Ces visions charmantes que l'artiste a fixées sur ses toiles, joie des âmes tendres et aimantes, ont ouvert le chemin au joli et au maniéré ; aussi, après lui, la décadence est toute proche, fatale et inévitable. Le vaporeux du maître devient vite de

la mollesse ; son élégance, de la rondeur ; sa grâce, de l'afféterie. Ses élèves et disciples exagèrent fatalement ses défauts. Les formules ne remplacent pas le génie ; la facilité, le talent. L'art ne consiste pas en emprunts et en réminiscences, le pastiche ne tient pas lieu de conviction. Le procédé, le maniérisme règnent bientôt sans conteste. Le déclin est rapide, irrémédiable, c'en est fait de la peinture espagnole, sinon à tout jamais, du moins pour un long temps.

II

Bartolomé Estéban Murillo naquit dans une maison fort humble de la *calle de las Tiendas,* aujourd'hui *calle de Murillo,* louée en 1612 par son père pour un loyer des plus modestes aux religieux de San Pablo, à la condition de l'entretenir en bon état.

Vit-il le jour dans les dernières heures de l'année 1617 ou dans les premières de 1618, peu importe ; toujours est-il qu'il fut baptisé le 1er janvier 1618 (1).

(1) Voici l'acte de baptême de Murillo relevé sur les registres paroissiaux de l'église de la Madeleine.

« Ce lundi, 1er janvier 1618, je Francisco de Heredia, bénéficiaire et curé de l'église de la Madeleine à Séville, ai baptisé Bartolomé fils de Gaspar Estéban et de sa femme légitime Maria Pérez ; son parrain fut Antonio Pérez auquel j'ai fait part de sa parenté spirituelle et qui a signé. — Signé par moi *ut supra :* le licencié Francisco de Heredia. »

Il ressort de cet acte que le nouveau-né eût dû légalement s'appeler Bartolomé Estéban y Pérez, des noms de son père et de sa mère réunis selon l'habitude espagnole. Dès sa plus tendre jeunesse il porta celui de son grand-père paternel, Juan Estéban y Murillo : ce nom de Murillo que le peintre devait rendre illustre était donc celui de sa bisaïeule Elvira Murillo.

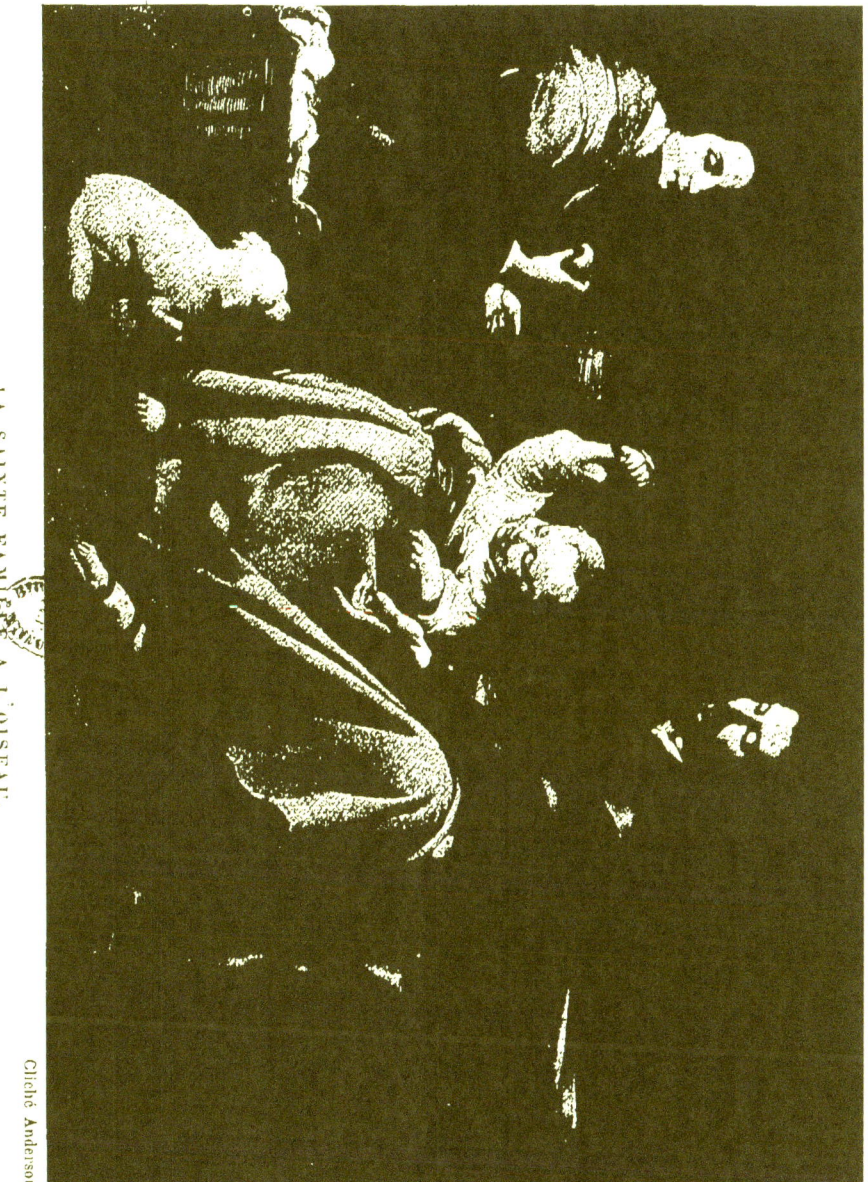

LA SAINTE FAMILLE A L'OISEAU.
(Musée du Prado.)

Cliché Anderson.

A peine âgé de dix ans, le jeune Bartolomé perdit à quelques mois d'intervalle son père et sa mère. Il quitta alors la maison de la *calle de las Tiendas* pour aller habiter chez le mari de sa tante Ana Murillo, le chirurgien Juan Agustin Lagares, qui lui fut donné pour tuteur.

S'il faut s'en rapporter à la légende qui entoure l'enfance de tous les artistes, le gamin charbonnait des bonshommes sur les murailles et couvrait de croquis les marges de ses livres et de ses cahiers d'écolier. Son oncle se garda bien de mettre obstacle à sa vocation; il le fit entrer dans l'atelier de Juan del Castillo, une des quatre grandes écoles de peinture que comptait à cette époque la capitale de l'Andalousie. Les trois autres étaient celles de Herrera el Viejo qui peut tout au plus revendiquer comme élève son fils Herrera el Joven; de Pacheco qui eut le grand honneur d'être le maître de Velazquez, et du licencié Las Roelas, qui eut pour continuateur Francesco Varela et pour disciple Zurbaran.

Juan del Castillo habitait place des Religieuses de Sainte-Isabelle, sur la paroisse San Marcos. Est-ce la proximité de cette académie voisine de son domicile qui décida le jeune Murillo à la choisir? C'est possible, probable même. Il y trouva déjà installés en qualité d'élèves : Pedro Valbuena; Antonio del Castillo, neveu du maître du logis; Pedro de Moya et Alonso Cano, tous destinés à un brillant avenir. Avec ces compagnons d'études, dans cette sorte de sanctuaire, rendez-vous, d'après Palomino, de quiconque désirait se perfectionner dans l'art de la peinture, Murillo

travailla surtout d'après nature, dessinant et peignant sans cesse. Il s'exerça à l'exécution des larges toiles écrues, connues sous le nom de *Sargas*, qu'à l'aide de couleurs à l'eau et à la colle, on couvrait de compositions décoratives plus ou moins improvisées. Le neveu du chirurgien fut de prime abord, moins apprécié de Juan del Castillo et de ses condisciples, pour les promesses de talent qu'il fit entrevoir que pour l'aménité de son caractère, sa complaisance, sa bonne volonté, son ardeur à broyer les couleurs, à nettoyer les pinceaux, à préparer les toiles, à assembler les panneaux.

En 1639 ou 1640, Juan del Castillo quitta Séville pour aller s'établir à Cadix, laissant sans direction Murillo qui venait d'atteindre ses vingt ans. Celui-ci n'essaya pas d'entrer dans un autre atelier, sans doute par suite du manque d'argent; mais, comme il fallait vivre, à bout de ressources, il se décida à travailler en vue de la *feria*. La *feria*, c'était la fameuse foire de Séville, dont celle d'aujourd'hui n'est qu'un souvenir lointain et affaibli, où les trafiquants du Nouveau Monde s'approvisionnaient des objets destinés à être vendus de l'autre côté de l'Atlantique. La peinture et la sculpture y tenaient une place importante; aussi, les artistes nécessiteux — ils n'étaient pas alors moins nombreux que maintenant — à côté des étoffes, des livres, des meubles, des objets de toute sorte, y exposaient leurs ouvrages que les marchands *d'ultramar* examinaient, discutaient, et, en fin de compte, achetaient, pour les transporter aux Indes Occidentales où les églises

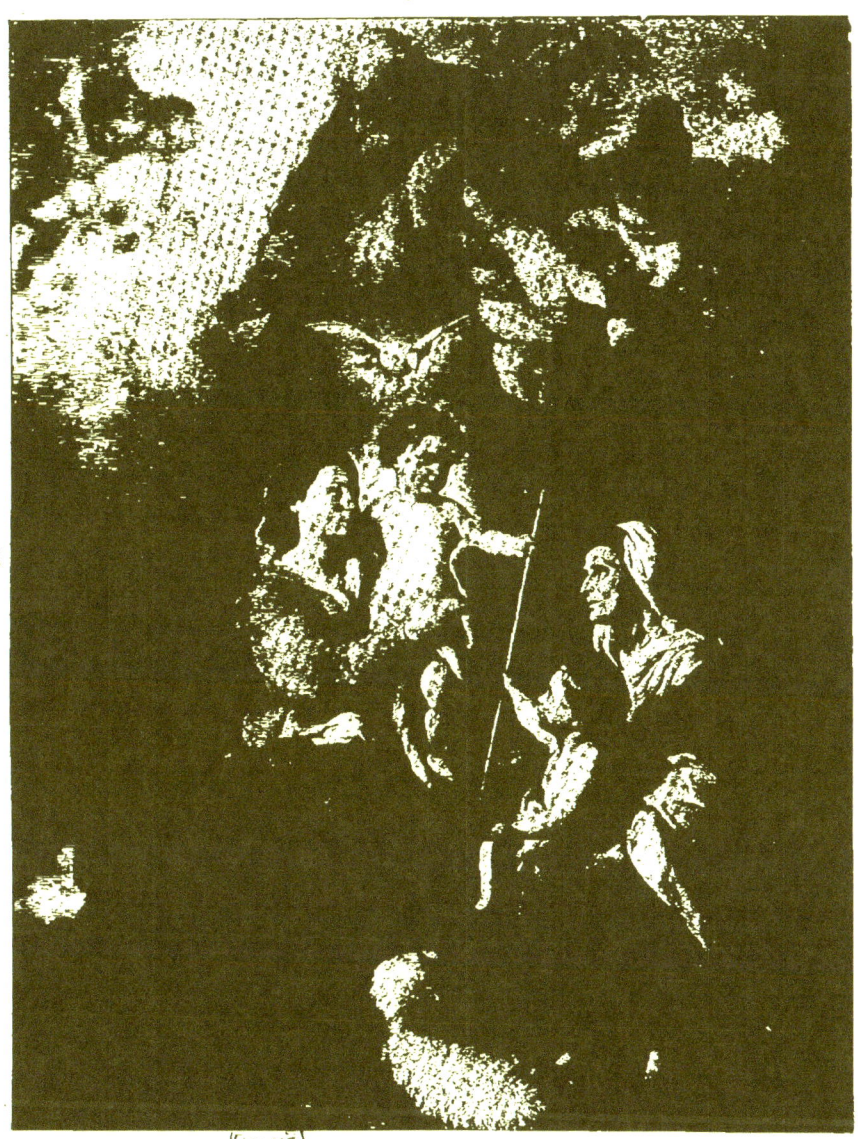

LA SAINTE FAMILLE.
(Musée du Louvre.)

et chapelles à décorer ne manquaient pas. Si ces commerçants n'avaient pas d'ordinaire le goût très fin, en revanche, ils se montraient toujours plus disposés à céder sur la qualité de l'œuvre qu'à délier largement les cordons de leur bourse; de plus, ils demandaient à être servis sans retard. Leurs fournisseurs trouvaient néanmoins moyen de les satisfaire.

Les peintres, raconte Céan Bermudez, proposaient-ils à ces négociants un *Saint Onuphe* lorsque ceux-ci demandaient un *Saint Christophe*, une *Vierge du Carmel* quand ils réclamaient un *Saint Antoine* ou les *Ames du Purgatoire*, en quelques coups de pinceau la métamorphose était effectuée. Le dessin, ajoute l'historien espagnol, n'entrait pour rien dans ces productions dont la violence d'effet et l'opposition des colorations étaient les qualités les plus prisées.

A fournir de la peinture hâtivement brossée, à fabriquer des *Immaculées Conceptions*, des *Christs*, des *Enfants Jésus*, des petits *Saint Jean*, des martyrs et des bienheureux de pacotille — c'est le mot, — Murillo, tout en ne s'enrichissant pas, courait le risque de s'enliser et d'annihiler à tout jamais son talent.

Des productions de cette époque, il reste quelques échantillons, d'abord une *Vierge tenant l'Enfant Jésus dans ses bras*, entourée de deux anges, de saint Thomas et de saint François, et apparaissant à un franciscain. Cette peinture fut exécutée par le jeune artiste alors âgé de dix-huit ans, pour le collège des franciscains de la Reine

des anges ; elle se trouve aujourd'hui en Angleterre à Cambridge, dans la collection du Fitz William Museum ; ensuite une *Vierge du Rosaire* avec saint Pierre et saint Paul en pied, saint Dominique à genoux et plusieurs anges à leurs côtés, brossée pour l'autel de la chapelle de la Vierge du collège de Saint-Thomas, disparue depuis longtemps. Impossible par conséquent de rien dire de cette dernière toile. La première, très précieuse au point de vue historique, est, au point de vue artistique, d'une valeur des plus relatives. D'un dessin sec, timide, sans caractère, d'un coloris pauvre, mesquin, froid, elle ne laisse pressentir en aucune façon le maître dans le plein épanouissement de son génie.

Une circonstance imprévue et providentielle tira Murillo des limbes dans lesquels il semblait destiné à demeurer toute sa vie : le retour à Séville de Pedro de Moya, disparu pendant plusieurs années après avoir été son condisciple chez Juan del Castillo. Pedro de Moya, épris d'aventures, avait abandonné un beau jour la peinture pour prendre le mousquet. Envoyé dans les Flandres avec la compagnie dans laquelle il s'était enrôlé, son goût pour l'art le ressaisit bien vite en face des chefs-d'œuvre des maîtres des Pays-Bas et, malgré ses occupations militaires, il trouva le moyen d'étudier et de copier les ouvrages qui le ravissaient. Des toiles de Van Dyck lui étant ensuite tombées sous les yeux, ébloui et fasciné, il n'eut plus qu'un désir, connaître leur auteur et travailler sous sa direction.

LA NAISSANCE DE LA VIERGE.
(Musée du Louvre.)

Cliché Jourdain.

Ayant appris qu'il était en Angleterre, il abandonna l'armée, s'embarqua sur un malheureux bateau de pêche et alla tout droit à Londres frapper à la porte du peintre ordinaire de Charles I^{er}. Fort bien accueilli, il fit sous sa direction de rapides et surprenants progrès. Malheureusement la mort de Van Dyck survint sur ces entrefaites et Pedro de Moya, prompt dans ses décisions, prit sans tarder passage sur un navire qui allait à Séville, où il débarqua quelques semaines plus tard.

A la vue des copies brossées d'après Van Dyck et des études faites par son ami sous sa direction, les yeux de Murillo s'ouvrirent. Charmé et conquis par ce monde nouveau et ignoré, il se rendit compte tout d'un coup combien son bagage était insuffisant, son procédé sec, maigre et étriqué, ses contours arrêtés et durs quand il les comparait à la touche large, enveloppée et grasse, aux tonalités transparentes, fondues et suaves empruntées au maître Anversois. Il n'eut plus qu'un désir, bien vite passé à l'état d'obsession, celui de partir à son tour pour Londres afin d'y étudier les merveilles dont Pedro de Moya lui avait apporté le reflet. Pour réaliser ce projet, il fait flèche de tout bois; il achète une grande pièce de toile qu'il enduit, prépare, cloue sur un châssis, après quoi, il la couvre hâtivement d'épisodes religieux, de motifs profanes, de types de gitanos, de natures mortes, de fleurs, de paysages; puis vend chaque sujet débité par tranches, vaille que vaille, aussi vite que possible, pour se procurer la somme voulue pour le voyage rêvé.

Hélas ! il est loin d'avoir réuni le nécessaire, il faut bien en rabattre ; mais comme il veut à tout prix voir des ouvrages de grands peintres, qu'il sait que les palais royaux en renferment, il prend la route de Madrid et compte sur son compatriote Velazquez, tout-puissant auprès du roi, pour lui en faciliter l'étude. Peut-être même trouvera-t-il, là-bas, le moyen d'aller en Angleterre, dans les Flandres ? L'Italie le tentait aussi ; pouvait-il d'ailleurs en être autrement ? Un séjour à Rome et à Florence était, à cette époque, l'achèvement indispensable de toute éducation artistique un peu complète.

A Madrid, le grand et bon Velazquez accueillit à merveille son jeune confrère dont il sut sans doute deviner le génie caché ainsi que le diamant dans sa gangue. Il lui offrit l'hospitalité, lui fournit l'occasion d'étudier les chefs-d'œuvre réunis par les souverains dans leur capitale. — *Solo Madrid es corte* — seule Madrid renferme la Cour, dit-on couramment en Espagne, ce qui correspond à : Madrid renferme tout. Au point de vue de l'art, au milieu du XVIIe siècle, ce dicton était déjà vrai. Il est facile d'imaginer quel fut l'enthousiasme de Murillo devant les Tintoret, les Titien, les Véronèse, les Raphaël, les Corrège, les Rubens, les Van Dyck collectionnés par les princes de la Maison d'Autriche, de Charles-Quint à Philippe IV, dans le vieil Alcazar, le Buen Retiro et l'Escurial. Il ne s'éprit pas moins des œuvres de ses compatriotes El Mudo, Ribera, Velazquez. A mesure qu'il s'imprégnait de ces merveilles, qu'il pouvait analyser à loisir, il comprenait l'inutilité d'aller

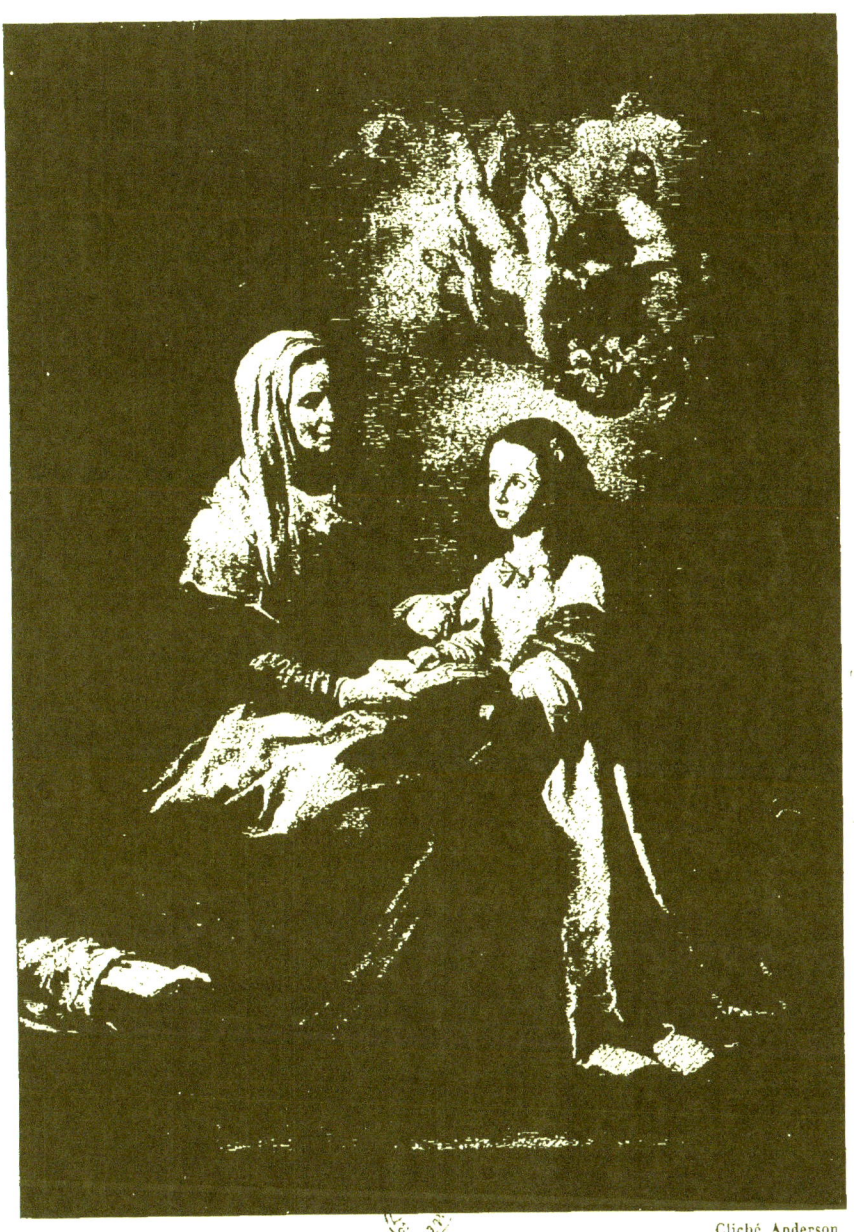

L'ÉDUCATION DE LA VIERGE.
(Musée du Prado.)

chercher au loin ce qu'il avait sous la main, d'entreprendre de longs voyages dans les Flandres et en Italie pour retrouver chez eux les maîtres si bien représentés dans sa patrie. Velazquez, excellent jusqu'au bout, avait cherché à lui procurer les moyens de se rendre à Rome : Murillo, ne sentant plus la nécessité de ce déplacement, refusa ; il était suffisamment instruit et renseigné.

Certains historiens étrangers à l'Espagne, et parmi eux Joachim Sandrart, ont écrit que Murillo avait été en Italie et avait même fait le voyage d'Amérique. Sans nul souci des dates, ces chroniqueurs ont confondu le peintre avec son fils aîné Gaspar Estéban qui se trouvait effectivement aux Indes Occidentales en 1687, lors de la mort de son père. C'est plus de vingt ans auparavant que l'artiste aurait entrepris cette chimérique traversée, au retour de laquelle il aurait fait un séjour à Rome.

Palomino dit que ce dernier voyage — il ne souffle mot du premier — n'eût pu être effectué sans que les témoins de la vie de Murillo, ses amis les plus intimes, en eussent eu connaissance, et ceux-ci l'ont toujours ignoré. Il ajoute très judicieusement que l'existence des hommes célèbres est trop scrutée, trop suivie jusque dans ses plus petits détails pour que des faits de cette importance soient demeurés inconnus. Joachim Sandrart a naïvement déduit des ouvrages du maître qu'il lui était impossible d'être parvenu à une telle perfection sans avoir été étudier les chefs-d'œuvre de l'Italie.

Ce qui nous étonne, c'est que pendant qu'il était en veine

d'imagination, l'historien allemand n'ait pas conduit le peintre espagnol dans les Flandres, car il a au moins autant emprunté à Rubens et à Van Dyck, qu'au Titien et au Corrège.

Faut-il regretter que Murillo n'ait pas fait le pèlerinage d'Italie ? Certes non. Qu'eût-il trouvé à Rome ? Nicolas Poussin et Claude Lorrain vivaient très retirés. En dehors de ces deux génies, la peinture, en pleine décadence, s'était engagée dans la pire des voies. Les Bolonais la régentaient ; rhéteurs emphatiques et gourmés, ils suscitaient l'admiration universelle en brossant de pratique et systématiquement d'immenses machines fades et veules, outrancières et théâtrales, aux effets cherchés, dans lesquelles évoluent en des poses prétentieuses des personnages aux musculatures exagérées, aux raccourcis outrés, ou aux expressions molles et langoureuses. Ils entassaient des figures volontairement vulgaires, bestiales et terribles, à côté d'autres à expressions célestes, cherchant à créer des oppositions tragiques, ou, surenchérissant encore, s'éprenaient d'attitudes alanguies, de draperies enroulées avec grâce, de visages séducteurs. Il est peu probable, malgré tout, que notre Sévillan se fût laissé influencer par cet art dégénéré des Carrache et de leurs sectateurs, par les fadeurs et les gentillesses de l'Albane et du Guide.

En 1645 Murillo reprit le chemin de Séville après deux ans et demi de séjour à Madrid où il n'eut pas un instant le désir de se fixer, quoique Velazquez lui eût offert de lui procurer de l'occupation. Il ne s'y trouvait pas à sa place,

les intrigues de Cour n'étaient pas son fait. La chute du premier ministre de Philippe IV, le comte duc d'Olivares, à laquelle il avait assisté, l'avait effrayé, bien à tort il est vrai, pour son protecteur resté fidèle à l'homme d'État tombé, car le souverain n'aurait pu se décider à se séparer de son incomparable portraitiste.

Murillo était arrivé à Madrid, pauvre petit peinturlureur sans caractère ni originalité. Il en repartit les yeux dessillés ; non pas qu'il eût encore conquis sa pleine et entière personnalité, mais il était en train de l'acquérir. La période des tâtonnements durera encore pour lui une dizaine d'années, chacune aidant à son affranchissement qui ne se produira absolu qu'alors qu'il aura dépassé la trentaine.

III

De retour à Séville, Murillo apprit que le supérieur du couvent des franciscains avait l'intention de faire décorer le petit cloître de son monastère. La somme destinée à ce travail relativement considérable, puisqu'il devait consister en onze toiles renfermant des groupes de figures de grandeur naturelle, était des plus modestes. Dans ces conditions, aucun artiste ne voulut s'en charger; notre jeune peintre, plein d'ardeur et désireux de montrer ce qu'il avait acquis, se présenta et fut agréé, faute de mieux. Il brossa alors les onze tableaux dont voici la liste : *Saint François en extase, Saint Gil devant le Pape,*

Saint Philippe, la *Mort de sainte Claire*, un *Moine dépouillé par un brigand*, deux *Moines* ensemble et cinq épisodes de la *Vie de saint Diego de Alcala*.

Céan Bermudez prétend que le *Miracle de saint Diego* est inspiré de Ribera, la *Mort de sainte Claire*, de Van Dyck, et *saint Diego distribuant des aumônes*, de Velazquez. C'est incontestablement trop affirmer. Murillo s'est assimilé ce qui lui convenait de ces différents maîtres, mais il s'est bien gardé de n'avoir d'yeux que pour eux. Il a aussi vu et étudié Rubens, Titien, Véronèse, André del Sarto et surtout le Corrège. C'est de l'influence amalgamée de ces différents peintres que sont sorties les compositions du petit cloître des franciscains.

Elles suscitèrent un étonnement général, une admiration sans bornes. Personne ne s'expliquait comment le barbouilleur de tableaux de pacotille que l'on connaissait, dont les productions trois ans auparavant étaient si peu intéressantes, avait pu arriver aussi rapidement à acquérir un style puissant et noble, une coloration brillante et riche; on se demandait par quel sortilège il était parvenu à ce résultat, quel maître avait pu lui enseigner de si stupéfiants secrets?

Malgré tout, ces toiles sont loin d'être complètes; les imperfections s'y révèlent nombreuses, bien des incertitudes s'y dévoilent; Murillo aura encore à progresser.

Le *Miracle de saint Diego*, aujourd'hui au musée du Louvre et plus connu sous le nom de la *Cuisine des Anges*, forme pour ainsi dire trois tableaux se succédant comme

dans une frise les uns aux autres. Le coloris manque de fraîcheur ; les ombres sont lourdes, opaques et trop tranchées. Le tableau de *Saint Diego en adoration devant un crucifix*, passé par la vente Aguado avant d'être acquis par l'État qui l'envoya au musée de Toulouse en 1846, présente les mêmes défauts, quoique l'expression du saint en extase soit des plus saisissantes, la figure du cardinal qui le contemple des plus expressives et que tous les acteurs de la scène soient savamment construits. Il est surtout à regretter qu'un rentoilage médiocre et des restaurations maladroites aient dénaturé cette composition. La *Mort de sainte Claire*, qui a fait aussi partie de la collection Aguado pour passer ensuite dans la galerie Salamanca, n'est pas non plus une œuvre sans défaut, les divers personnages représentés ont presque tous la même importance, les comparses placés sur le même rang que les protagonistes ; Murillo ignorait encore la nécessité des sacrifices.

Saint Diego distribuant des aumônes aux pauvres, recueilli par l'Académie San Fernando, montre le saint en prière devant une marmite débordante d'aliments, entouré de pauvres, de mendiants et d'enfants plus ou moins dépenaillés ; l'œuvre d'un faire sec et dur, d'une coloration uniforme et terne, laisse encore à désirer dans le groupement des figures et dans le parti pris de la distribution des ombres et des lumières. Ces mêmes critiques peuvent s'adresser aux autres tableaux de cette suite, notamment au *Moine arrêté par un brigand* et à

l'*Extase de saint Philippe* qui firent partie de la collection du maréchal Soult.

Les peintures du petit cloître des franciscains établirent la réputation de Murillo et les commandes lui arrivèrent de tous côtés. Tranquille au point de vue de ses moyens d'existence, parvenu à l'âge de trente ans, il songe à fonder une famille et épouse Doña Beatriz de Cabrera y Sotomayor (1).

A la fin de l'année 1656, Murillo perdit son oncle et tuteur le chirurgien Lagares avec qui jusqu'à ses derniers jours il entretint les rapports les plus affectueux (2).

Est-il nécessaire de passer chronologiquement en revue la suite de l'œuvre de Murillo, nous ne le croyons pas. Nous allons donc nous occuper de ses principales pro-

(1) Doña Beatriz de Cabrera y Sotomayor, fille de Don Cosme de Cabrera y Sotomayor et de Doña Beatriz de Mujia, née au village de Pilar, le 12 novembre 1622, était par conséquent de six années plus jeune que Murillo. Elle mourut avant son mari, après lui avoir donné plusieurs enfants, d'abord une fille, puis deux fils. La fille, Francisca, née en 1655, à peine âgée de dix-neuf ans, en 1674, prit le voile dans le couvent des Dominicaines de la *Madre de Dios*, où elle se trouvait encore au décès de son père. Le fils aîné, Gaspar, venu au monde le 22 octobre 1661, fit de la peinture, comme nous le verrons plus tard, puis entra dans les ordres; le fils cadet, Gabriel, né deux ans après en 1663, se fit également prêtre. Toute la postérité du maître s'éteignit donc sans descendance.

(2) Voici l'acte de décès de Juan Agustin Lagares, relevé sur les registres de sa paroisse, qui prouve que le défunt était dans une situation plutôt aisée, puisqu'il fit un testament :

« Le 20 octobre 1656, ont été célébrées les obsèques de Juan Agustin Lagares, maître chirurgien, inhumé dans le couvent de San Pablo; il avait testé devant José Lopez Castellar, notaire assermenté de Séville, le 17 octobre de ladite année, assisté en qualité de témoins du comptable José de Veitia et de son neveu Bartolomé Murillo. »

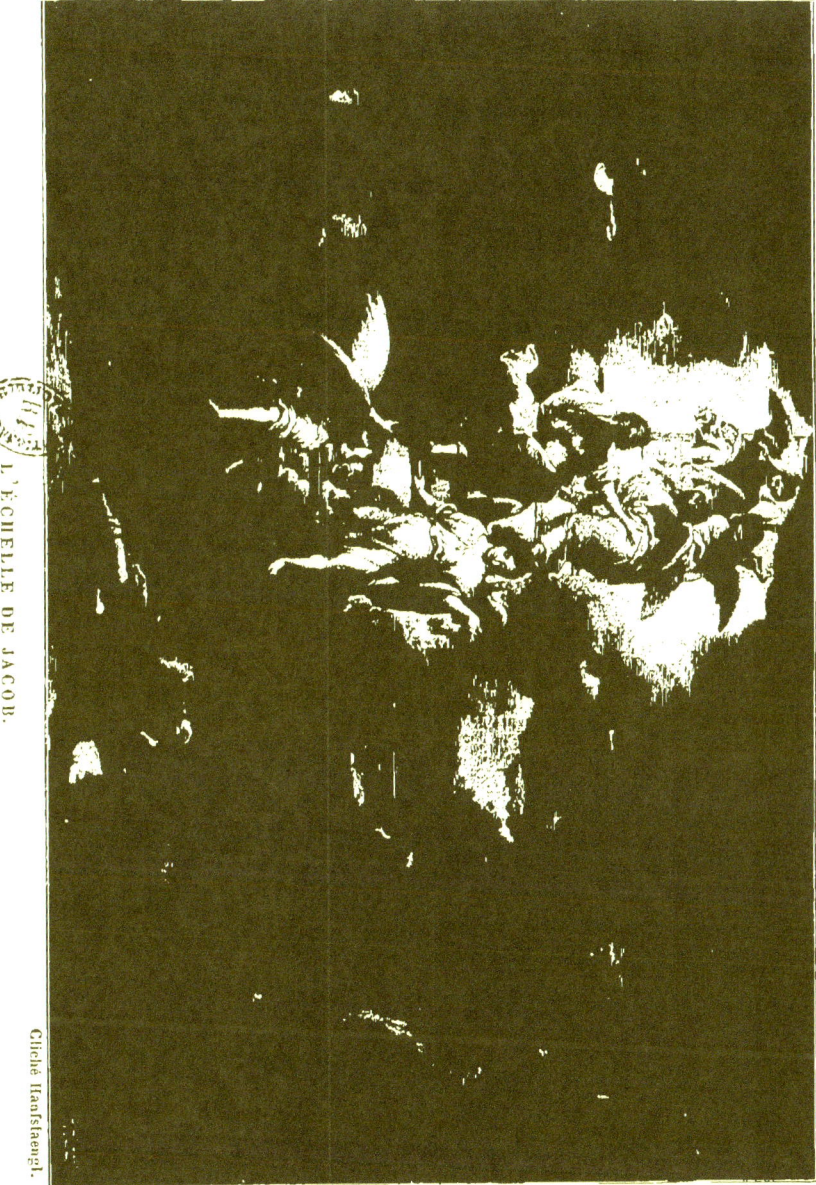

L'ÉCHELLE DE JACOB.
(Musée de l'Ermitage. Saint-Pétersbourg.)

Cliché Hanfstaengl.

ductions, non pas au hasard, suivant le gré de notre fantaisie, mais en nous arrêtant d'abord devant les plus célèbres, les plus connues, selon leur groupement, leur genre, leurs affinités.

Allons en premier lieu à ses *Immaculées Conceptions*: n'est-il pas par excellence le peintre de la Vierge triomphante? En 1614, Philippe III dans sa piété avait placé ses États sous l'invocation de l'Immaculée Conception, en avance de près de deux siècles et demi sur l'affirmation du dogme proclamé en 1855 par Pie IX. Mais ce serait une erreur de chercher dans ce fait l'origine des Vierges glorieuses du maître. Murillo, comme l'a justement écrit M. Gruyer, a entendu interpréter le passage de l'Apocalypse de saint Jean se rapportant à l'apparition dans le ciel d'une femme vêtue de soleil, la lune sous les pieds, une couronne de douze étoiles sur la tête.

On trouve quatre *Immaculées Conceptions* au musée du Prado, deux grandes et deux petites, provenant de la collection de la reine Isabelle Farnèse, seconde femme de Philippe V; quatre au musée provincial de Séville, dans l'une d'elles figure le Père Éternel; une neuvième dans la grande salle capitulaire de la cathédrale, brossée entre 1667 et 1668. Quelques années plus tôt, en 1652, la confrérie de la Vraie Croix en avait commandé une autre à Murillo, d'une composition un peu différente, destinée au monastère des franciscains de Séville; c'est sans doute pour cette raison qu'on y voit un religieux écrivant aux pieds de la Vierge. Certaines sont enfermées dans des

collections privées, particulièrement en Angleterre. Enfin, deux et non des moins importantes, appartiennent à notre musée du Louvre : la première a fait partie de l'ancien patrimoine royal, la seconde est entrée dans notre grande galerie nationale le 19 mai 1852 après avoir été payée, peut-être dans un moment d'emballement, du prix formidable de 615 500 francs.

Toutes, à de légères variantes près, représentent la Vierge dans une atmosphère lumineuse, montant au ciel au milieu de nuages transparents. Son doux visage, aux yeux mouillés, aux lèvres rouges comme une cerise, à l'expression tendre et radieuse transfigurée par l'extase, est encadré dans une opulente chevelure blond doré aux ondes crépelées qui lui tombe sur les épaules. Ses mains enfantines, délicates et fines sont croisées sur la poitrine dont elles compriment les battements. Elle est chastement vêtue d'une longue robe blanche que recouvre en partie un manteau bleu aux flottantes draperies ; ses pieds dépassant les derniers plis de sa tunique reposent sur le croissant d'argent symbolique. Autour d'elle, lui faisant cortège et chantant ses louanges, une foule d'anges, d'archanges, de chérubins, frais, charmants, délicats, fleurs écloses sous le charme de l'amour divin, volettent et tourbillonnent dans des poussières d'or impalpables.

Tandis que Léonard de Vinci, le Sanzio et les maîtres italiens habillent leurs Vierges d'une robe bleue, Murillo revêt les siennes d'une longue tunique blanche dessinant harmonieusement leurs formes malgré le manteau bleu

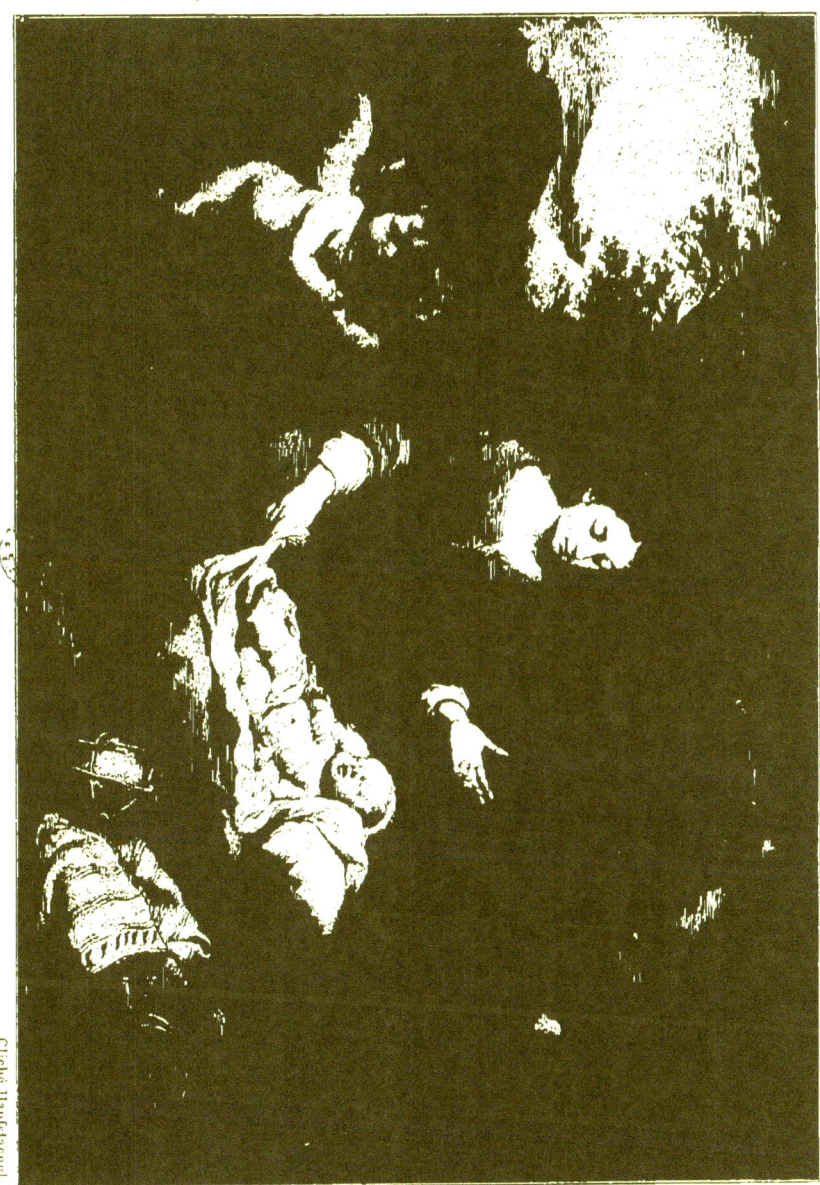

LA FUITE EN ÉGYPTE.
(Musée de l'Ermitage. Saint-Pétersbourg.)

Cliché Hanfstaengl.

destiné, semblerait-il, à les atténuer. Tandis que les peintres italiens dissimulent les pieds de leurs Madones, Murillo les montre ostensiblement ; tandis qu'ils mettent sur leur tête un voile retombant sur le front, il laisse leur lourde chevelure s'épandre en masse opulente sur leurs épaules. On pourrait dire d'elles, ce que Vasari écrit des figures du Corrège : « Elles sont tellement jolies qu'on les croirait faites au paradis. »

A côté des *Immaculées Conceptions*, il convient de placer les *Vierges tenant l'Enfant Jésus dans les bras*, les *Saintes Familles*, les *Annonciations*, les *Nativités*, les *Éducations de Marie*, enfin, toutes les compositions de l'artiste où la mère du Christ tient la première place.

Murillo a peint de nombreuses *Vierges* portant l'Enfant Dieu. Parmi celles-ci, il faut faire une place de choix à la *Vierge du rosaire* au musée du Prado ; à la *Vierge à la ceinture* qui se trouvait dans la collection du duc de Montpensier au palais de San Telmo à Séville : on peut les classer toutes deux au nombre des chefs-d'œuvre du maître. Citons aussi les deux Vierges du musée provincial de la capitale de l'Andalousie ; la *Vierge à la serviette* dont les grands yeux ouverts en amande ont une expression presque sauvage, pour laquelle le maître fit sans doute poser une jeune gitana de Triana. Cette peinture doit son nom à ce qu'elle passe pour avoir été brossée sur une serviette de table ; elle fut offerte, croit-on, par l'artiste au frère portier du couvent des Capucins de la porte de Cordoue au moment où il exécutait dans ce monastère l'importante décoration

dont nous parlerons plus loin. Signalons enfin les Vierges des musées de Berlin, de La Haye, de l'Académie San Fernando, du collège de Dulwich en Angleterre et pour mémoire, nombre d'autres, disséminées dans des collections privées, toutes des plus remarquables.

La *Sainte Famille* du musée du Prado, d'un naturalisme si élevé, d'un sentiment si profondément humain, est justement célèbre. Impossible de mieux exprimer le côté divin de l'existence prosaïque et terre à terre, tranquille et simple qu'ennoblit le rayonnement de l'amour. L'expression de saint Joseph surveillant les ébats de l'Enfant Jésus est d'une noblesse et d'une dignité sans égales; celle de la Vierge contemplant son fils d'un œil attendri, d'une douceur sans pareille.

C'est sans doute aux approches de 1670 que Murillo peignit la *Sainte Famille* aujourd'hui au Louvre, qui a fait partie de la collection de Louis XIV. Elle figure la Vierge assise en plein air, l'Enfant Jésus debout sur ses genoux, recevant une croix en roseau du petit saint Jean soutenu par sainte Élisabeth agenouillée auprès de Marie. Dans le ciel, le Père Éternel que domine la colombe symbolique, entouré d'une gloire d'anges, contemple le rédempteur du monde; c'est une œuvre superbe de la plus belle époque du maître. D'autres *Saintes Familles* appelleraient l'attention; nommons seulement les deux du musée provincial de Séville, celle du musée métropolitain de New-York, celle du musée de l'Ermitage de Saint-Pétersbourg.

Au Louvre, où il faut retourner, se trouve encore la

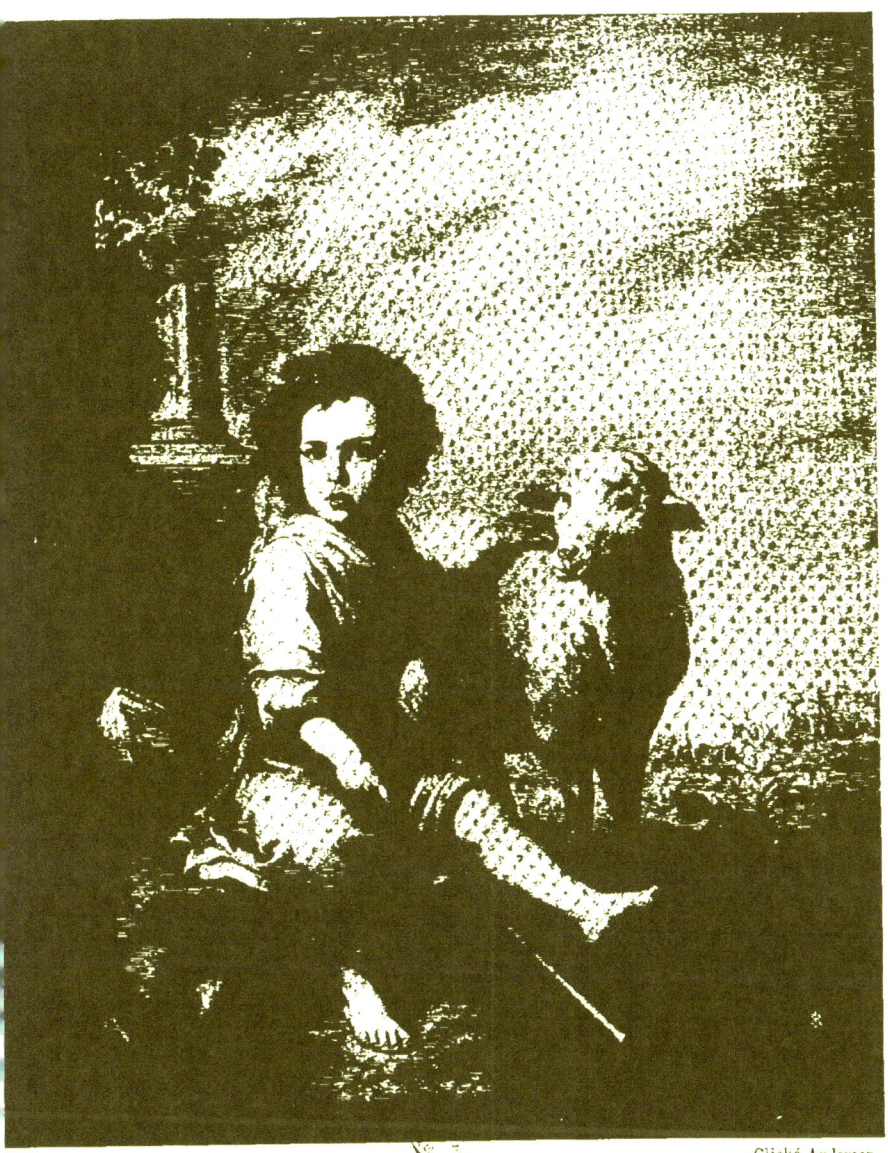

LE DIVIN PASTEUR.
(Musée du Prado.)

Naissance de la Vierge ; cette toile, un moment au maréchal Soult, a sans doute été peinte à la même époque que les *Medios Puntos* dont il va être tout à l'heure question. « Au milieu d'une vaste salle, » écrit Fréd. Villot, « une femme âgée et une jeune fille agenouillée soutiennent dans leurs bras la Vierge qui vient de naître et qui élève ses petites mains vers le ciel. Deux anges debout, derrière la vieille femme, se penchent respectueusement pour contempler l'Enfant. Deux autres petits anges présentent des linges qu'ils tirent d'une corbeille : l'un d'eux se retourne, regarde un chien à longues soies blanches. Plus en avant, une femme, vue de dos et accroupie près d'un bassin de cuivre, se retourne pour parler à une servante qui apporte des langes. » C'est certainement, sans en excepter les *Immaculées Conceptions*, le plus beau tableau du maître que possède notre galerie nationale. Quelle merveilleuse et subtile harmonie dans ces colorations rouges et chaudes jouant avec ces ors lumineux et transparents !

Au Prado, voici une *Annonciation* de la seconde période de l'artiste, représentant la Vierge agenouillée, les mains jointes, tandis que l'archange Gabriel, également agenouillé, lui annonce ses destinées futures. Dans le haut de la toile, sur des nuées, évoluent de nombreux anges célébrant la gloire de celle qui va devenir la mère du Sauveur du monde.

Notons encore au Prado, l'*Éducation de la Vierge* : sous le péristyle d'un palais, contre une colonne de marbre, devant une balustrade de pierre, sainte Anne, assise sur une sorte

d'escabeau recouvert d'un coussin de velours, apprend à lire à sa fille âgée d'une dizaine d'années; l'enfant tient un livre dans les mains; ses cheveux longs, relevés sur la tempe par un nœud rouge, retombent sur ses épaules; du ciel descendent deux chérubins portant une couronne. La mère et la fillette, richement vêtues — peut-il être rien de trop riche et de trop beau pour les reines des cieux ? — sont délicieuses de simplicité d'attitude, de grâce et de charme. La légende, qui sans doute a raison, prétend que le peintre a pris pour modèle sa femme et sa fille Francisca, bientôt après religieuse. De cette composition, peinte aux environs de 1675, il existe une chaude et lumineuse esquisse.

Citons au musée de l'Ermitage, à Saint-Pétersbourg, l'*Echelle de Jacob* et la *Fuite en Egypte*, cette dernière provenant probablement du couvent de la *Merced Calzada* de Séville.

Parlons maintenant des figurations de l'Enfant Jésus et du petit saint Jean, thème de la peinture religieuse dit et redit à satiété presque, par Murillo, mais qu'il a rajeuni en l'interprétant avec une piété, une tendresse, une émotion qui ne sauraient être assez louées s'il ne s'y mêlait toujours un peu de mignardise.

Les prototypes de ces sortes de compositions, nous les trouvons encore au musée du Prado, dans l'*Enfant Jésus endormi sur une croix*; dans le *Bon Pasteur*, la main posée sur un agneau; dans le petit *Saint Jean* assis auprès d'un rocher; dans *Jésus et saint Jean enfants*, où le Fils de Dieu donne à boire dans une écaille au Précurseur à demi

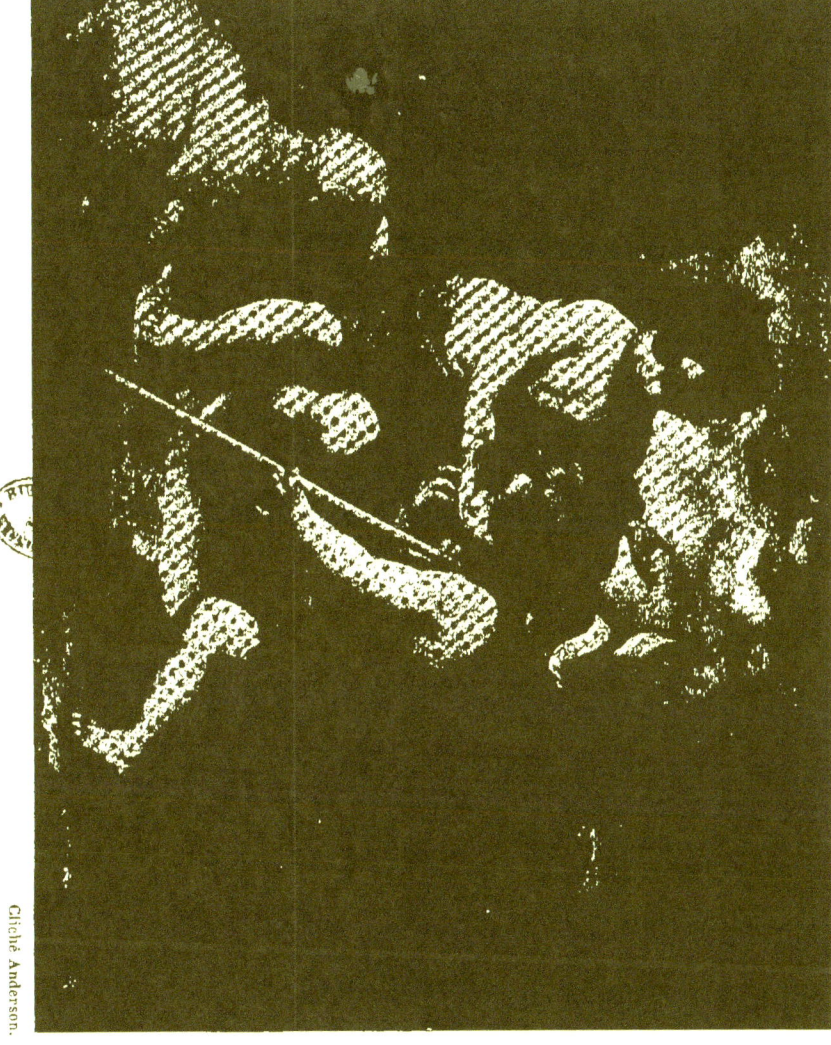

JÉSUS ET SAINT JEAN ENFANTS.
(Musée du Prado.)

Cliché Anderson.

agenouillé devant lui. « Peut-on concevoir deux enfants plus beaux, plus naïfs, plus épris d'une tendre amitié ? » écrit Louis Viardot, « comme ils marchent, quoique embrassés, avec aisance et grâce ! Comme ils s'étreignent avec amour ! Quelle ravissante expression de bonté dans le fils de Marie approchant un coquillage plein d'eau des lèvres de son jeune ami, et, dans le regard attendri du fils d'Élisabeth, quelle promesse de reconnaissance et de dévouement ! »

Le douloureux sujet du *Christ en croix* a moins souvent tenté Murillo. Peut-être a-t-il été effrayé par la grandeur et le tragique de la scène ?

Le Prado renferme cependant deux *Crucifiements* du maître, l'un de grandeur naturelle, l'autre de dimensions plus restreintes. Il s'en trouve d'autres dans des collections privées dont certains pourraient être, ainsi que nous verrons plus loin, ceux qu'il peignit pour l'hôpital de la Charité et pour le couvent des Capucins de la porte de Cordoue à Séville.

Si Murillo n'a guère représenté le drame du Golgotha, il a, en revanche, bien souvent portraituré le *Christ flagellé* et la *Mère des douleurs*. Qui n'a, au musée du Prado, été ému devant cette impressionnante tête du Sauveur ceinte de la couronne d'épines ; qui n'a pleuré devant cette douloureuse figure de mère enveloppée de voiles, les yeux débordant de larmes ? De ces angoissantes images, il a exécuté de nombreuses variantes, toutes dramatiques, troublantes, d'un sentiment profondément religieux.

En véritable Espagnol touché avant tout des réalités tangibles, Murillo a toujours interprété les épisodes de l'Ancien et du Nouveau Testament avec une large part de naturalisme. On en trouve un témoignage des plus caractérisés dans la *Rencontre d'Eliézer et de Rébecca*. Au milieu d'une plaine d'Andalousie, parsemée d'arbres et fermée à l'horizon par une chaîne de montagnes, sous un ciel clair et lumineux, un trafiquant juif s'arrête auprès d'un puits où quatre brunes et solides filles du pays remplissent leurs cruches, tout en se racontant les potins du village ; il demande à boire à l'une d'elles qui, la tête tournée vers ses compagnes pour ne rien perdre des propos échangés, fait désaltérer le colporteur étranger, lui soutenant complaisamment, à deux mains, son *caldero* de cuivre à la hauteur du visage ; au loin, on aperçoit un groupe d'hommes et de chameaux.

La toile fut apportée de Séville à Madrid par Philippe V et sa femme Isabelle Farnèse, au retour d'un voyage des souverains en Andalousie.

La parabole de l'Enfant prodigue a été traitée par le maître à différentes reprises. Laissant de côté les grandes toiles sur ce thème, occupons-nous de neuf petites de 34 c. de largeur sur 27 c. de hauteur, véritables tableaux de genre, délicats et charmants, d'une composition naïve, d'une coloration chaude, harmonieuse, brillante, aux valeurs dorées et argentines. Quatre de ces peintures figurent au musée du Prado : l'*Enfant prodigue réclamant sa légitime*, l'*Enfant prodigue quittant la maison pater-*

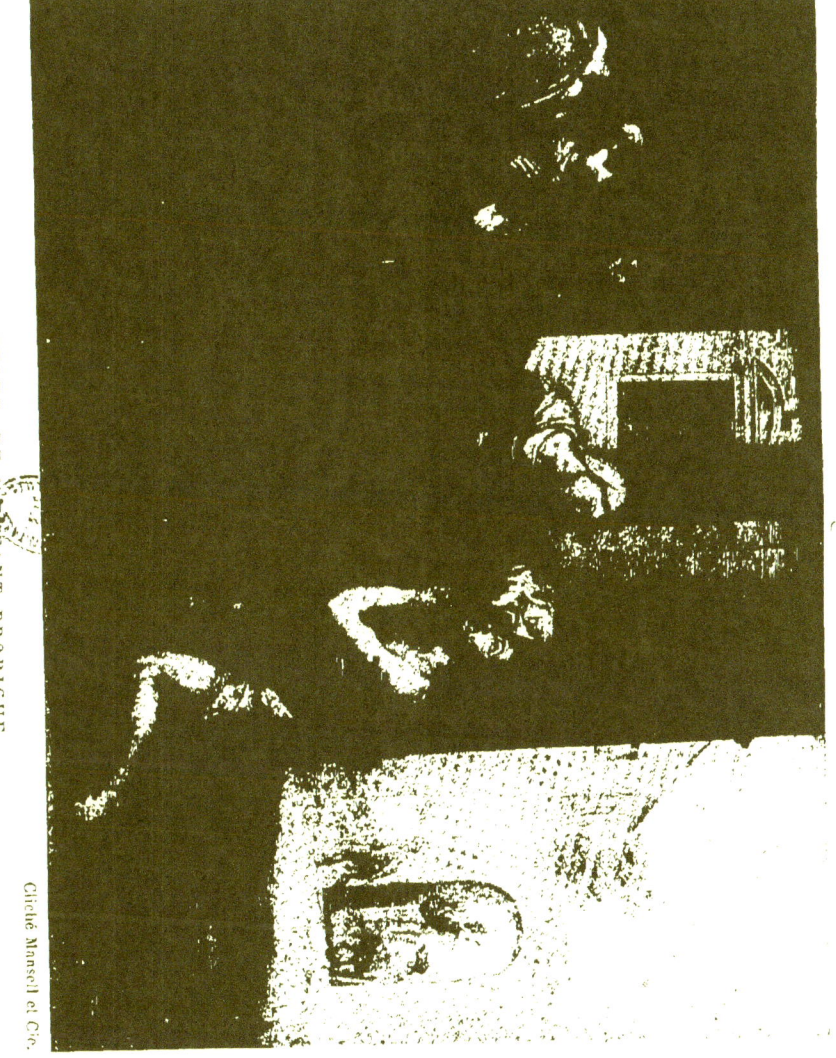

LE RETOUR DE L'ENFANT PRODIGUE.
(Dudley Gallery.)

Cliché Mansell et Cie.

nelle, l'*Enfant prodigue dissipant ses biens* et l'*Enfant prodigue gardant les pourceaux*. Les cinq autres, après avoir fait partie de la collection Madrazo, puis de la galerie Salamanca, passées au feu des enchères publiques en 1867 à Paris, sont dispersées.

Huit répétitions ou doubles de cette suite, dans des dimensions différentes, se trouvent à Londres, sept chez le comte Dudley, une huitième à Strafford House, chez le duc de Sutherland.

Arrivons maintenant aux scènes de martyrs, aux actes des saints. Les écartèlements, les boucheries qui réjouissaient Ribera étaient loin d'avoir le même attrait pour Murillo. On voit cependant au Prado une composition qui peut être classée dans cette série, c'est le *Martyre de saint André*. Comme les épisodes de la Parabole de l'Enfant prodigue, on dirait un tableau de genre, car elle atteint à peine 1 m. 65 sur 1 m. 25. L'apôtre radieux, contemplant des anges qui descendent du ciel lui apporter les palmes glorieuses, est attaché sur une croix en forme d'X, au milieu d'une foule en délire. « C'est plutôt une apothéose qu'un martyre, mais quelle merveilleuse couleur éclatante, chaude, triomphante ! » dit Paul Lefort. Ce mot d'apothéose n'est que juste. Murillo, plus qu'aucun de ses compatriotes, a le sens de ces scènes épiques.

IV

Don Justino Neve y Yévenes, prébendier de la cathédrale

de Séville, voulant témoigner de sa dévotion à Notre-Dame des Neiges, vénérée d'une façon toute particulière dans l'église S$^{\text{ta}}$ Maria la Blanca commanda vers 1656, pour ce sanctuaire, à Murillo, avec lequel il était intimement lié, quatre vastes compositions : le *Songe du Patricien*, la *Révélation du Songe*, l'*Immaculée Conception* et une figure allégorique de la *Foi*. Nous n'avons pas à nous arrêter aux deux dernières, il a d'ailleurs déjà été incidemment question de l'une d'elles. Les autres, après avoir figuré longtemps à l'Académie San Fernando, sont aujourd'hui au musée du Prado, où elles auront trouvé, il faut l'espérer, un abri définitif. Elles sont connues en Espagne sous le nom des *Medios Puntos*, qui leur vient de la forme cintrée par le haut que le peintre avait été obligé de leur donner pour permettre de les placer dans les tympans de l'église S$^{\text{ta}}$ Maria la Blanca.

Leur sujet se rapporte à une légende plus ou moins apocryphe qui veut qu'en 352, sous le pontificat du Pape Liberius, la Vierge apparut la nuit, en songe, à un ménage patricien de Rome, désespéré de n'avoir pas d'enfants, et lui promit une postérité à condition qu'il lui élevât un oratoire dans un endroit qu'elle désignerait. Les époux sur le point d'être exaucés, quelque temps avant la naissance de l'enfant miraculeux, s'en furent trouver le Souverain Pontife pour qu'il les aidât de ses avis à remplir la promesse faite à la mère du Christ, et sur ses conseils élevèrent la basilique de Sainte Marie Majeure.

Que ce récit soit d'accord avec la véritable histoire de

l'édification du temple qui couronne l'Esquilin, peu importe, les toiles du maître nous occupent seules pour le moment.

La première, le *Songe*, représente dans une chambre éclairée par une lampe, le patricien endormi sur un fauteuil, sa jeune femme sommeille sur le bord d'un lit, un chien blanc étendu à ses pieds à côté d'une corbeille contenant la broderie abandonnée quelques instants auparavant.

Dans la seconde, la *Révélation du songe*, les deux époux racontent leur rêve au Pape, tandis qu'un vieux prélat assujettit ses bésicles sur son nez et regarde curieusement la future mère pour constater sa prochaine maternité. Il est inutile d'ajouter que les divers acteurs de ces deux scènes portent les costumes du xviie siècle.

Quelque scabreux que ces sujets puissent paraître, Murillo les fait admettre à force de bonhomie, de naïveté et de simplicité. Au point de vue de la peinture, l'artiste n'a jamais été plus loin. Les colorations chantent, plus fraîches, plus éclatantes, plus lumineuses les unes que les autres. « Le maître s'est complu à verser là tous les trésors, toutes les jouissances de sa palette... » déclare S. Jacquemont. « On s'arrête enivré devant ces toiles comme devant les *Fileuses* (de Velazquez), c'est le même génie coloriste, mais qui semble être ici au féminin... »

Si saint François d'Assise et son disciple saint Antoine de Padoue ont eu une importance considérable dans l'histoire, ils n'ont pas rempli un moindre rôle dans l'art auquel ils ont fourni des motifs de sculptures et de peintures des plus heureux. Les artistes espagnols, se sont

plu à rendre et à interpréter les transports de ces deux cœurs débordants d'amour. Murillo leur doit ses plus éclatants triomphes. Son génie atteint son apogée dans le fameux *Saint Antoine de Padoue* auquel apparaît l'Enfant Jésus. Commandé à l'artiste, par le chapitre de la cathédrale de Séville, aux environs de 1665, à peu près à la même époque que celle où il exécuta les *Medios Puntos*, il lui fut payé la somme, énorme pour le temps, de dix mille réaux. Ces fastueux chanoines ne trouvaient rien de trop cher pour rehausser l'éclat de leur incomparable basilique.

La toile de Murillo, destinée à la chapelle du baptistère, se trouve encore aujourd'hui au même endroit où les fervents de l'art, ne manquent pas d'aller l'y admirer. C'est non seulement l'ouvrage le plus généralement célébré du maître, mais un des chefs-d'œuvre les plus incontestables et les plus incontestés de la peinture. Quoi de plus capable de remuer et d'émotionner que la vue, dans la cellule de son couvent, de cet humble religieux pieusement agenouillé vers lequel descend l'Enfant Dieu dans une gloire éblouissante, au milieu d'anges et d'archanges !

« Jamais, » s'écrie Th. Gautier, « la magie de la peinture n'a été poussée plus loin. Le Saint, en extase, est à genoux au milieu de sa cellule, dont tous les pauvres détails sont rendus avec cette réalité rigoureuse qui caractérise l'École espagnole. A travers la porte entr'ouverte, on aperçoit un de ces longs cloîtres blancs favorables à la rêverie. Le

haut du tableau, noyé d'une lumière blonde, transparente, vaporeuse, est occupé par des groupes d'anges jouant d'instruments de musique, d'une beauté vraiment idéale. Attiré par la force de la prière, l'Enfant Jésus descend de nuée en nuée et va se placer entre les bras du saint personnage dont la tête est baignée d'effluves rayonnantes et se renverse dans un spasme de volupté.... Qui n'a pas vu le *Saint Antoine de Padoue* ne connaît pas le dernier mot du peintre de Séville. »

Th. Gautier a raison, jamais le sentiment religieux ne s'est montré plus pénétrant, jamais le rêve n'a été rendu plus tangible, jamais l'immatérialité ne s'est à ce point associée à la réalité. Jamais la peinture n'a usé d'harmonies plus suaves, d'accord de tons plus émus et plus lyriques, de colorations plus transparentes. Il faut revenir en arrière, rétrograder jusqu'aux primitifs pour retrouver la piété, la ferveur, le mysticisme et la candeur aussi franchement et aussi naïvement exprimés.

« Il y a dans la vie des grands artistes, » a dit Fromentin dans *les Maîtres d'autrefois*, « de ces œuvres prédestinées, non pas les plus vastes, ni non plus les plus savantes, quelquefois les plus humbles, qui, par une conjonction fortuite de tous les dons de l'homme et de l'artiste, ont exprimé, comme à leur insu, la plus pure essence de leur génie. » N'est-ce pas le cas du *Saint Antoine de Padoue* pour Murillo ?

L'année qui précède l'exécution du *Saint Antoine*, en 1655, Don Juan Federigui, archidiacre de Carmona, avait

commandé au maître un *Saint Isidore* et un *Saint Léandre* représentés plus grands que nature, assis, en vêtements sacerdotaux. Saint Léandre, nous apprend Céan Bermudez, est le portrait du licencié Alonso de Herrera, *apuntador* du chœur de la cathédrale; saint Isidore, celui du licencié Juan Lopez Talavan. Ces deux figures d'un dessin mâle et puissant, d'un coloris transparent et limpide, sont d'une allure superbe. Elles ont été offertes au chapitre par celui qui les avait demandées à Murillo, « le meilleur peintre qu'il y eût alors à Séville », pour se servir des termes mêmes que porte l'acte de donation; elles se trouvent encore dans la sacristie principale de la métropole, à l'endroit où elles furent placées après leur achèvement et qu'elles n'ont pas quitté depuis.

C'est encore de 1655 que date la délicieuse *Nativité* de la Vierge placée derrière le maître-autel de la basilique.

Avant de quitter la prestigieuse cathédrale, faisons remarquer que quatorze ans plus tard, en 1669, Murillo fut appelé à diriger la réfection de la salle capitulaire, dont les dorures furent renouvelées; il restaura alors les peintures allégoriques de Pablo de Céspedes représentant des femmes et des enfants, fort détériorées par le temps, peignit sur la muraille du fond une *Immaculée Conception* et sur les côtés de la lanterne elliptique ouverte au milieu de la voûte et destinée à l'éclairer, huit figures à mi-corps de *Sainte Justine, Sainte Rufine, Saint Erménégilde, Saint Ferdinand, Saint Pie, Saint Laurent* et *Saint Isidore*.

On voit au musée du Prado une très belle toile du maître

MARTYRE DE SAINT ANDRÉ.
(Musée du Prado.)

Cliché Anderson.

de la même époque que ces figures de la cathédrale de Séville ou peut-être encore d'une date postérieure. C'est une superbe interprétation de la phrase de saint Augustin : « Placé au milieu, je ne sais de quel côté me tourner ».

Agenouillé sur les marches d'un autel, le grand évêque d'Hippone, les bras ouverts, lève la tête en extase, entre le Christ en croix et la Vierge, qui lui apparaissent, l'un à droite, l'autre à gauche, au milieu d'une multitude de chérubins, d'archanges, d'anges, dont deux, descendus auprès de lui, ramassent la crosse pastorale et la mitre qu'il a laissé tomber de saisissement. Le peintre, dans cette œuvre, joue avec les modulations de la lumière et du clair-obscur, à l'aide d'harmonies qui se condensent et se fondent les unes dans les autres. Véritable enchantement d'une séduction irrésistible, cette composition est encore un hymne d'adoration.

L'*Extase de saint Augustin*, après avoir appartenu à la famille de Llanos, devint ensuite propriété de la Couronne; sous le règne de Charles III, elle se trouvait dans la sacristie de la chapelle royale du château de Madrid.

A côté de l'*Extase de saint Augustin* on a placé pour lui faire pour ainsi dire pendant, dans la grande galerie nationale d'Espagne, le tableau de la *Portioncule*, de dimensions à peu près équivalentes; ce dernier montre saint François d'Assise, les bras étendus, la tête levée, à genoux sur les marches d'un autel au sommet duquel, au milieu des nuées, lui apparaît le Christ, la croix dans les mains, accompagné de sa mère; des anges lui jettent des

fleurs, fleurs qui ne sont autres que les épines métamorphosées des branches dont se flagellait le saint. Cette œuvre rappelle beaucoup la précédente par son caractère et sa facture.

Voici maintenant, dans cette même salle où l'administration du Prado a réuni les principales œuvres de Murillo que possède le musée, deux autres compositions non moins dignes d'attention. D'abord, *Saint Ildefonse recevant la chasuble des mains de la Vierge*, sujet cher aux peintres et aux sculpteurs de la péninsule qui l'ont si souvent interprété. La mère du Christ assise sur une sorte de trône épiscopal, entourée de membres de la milice céleste, remet l'ornement miraculeux à saint Ildefonse agenouillé ; une vieille femme, un voile éclatant dans les mains, assiste à la scène, prosternée derrière le prélat. Ensuite, la *Vierge et saint Bernard* : dans son humble cellule, le saint abbé, pieusement à genoux, reçoit dans sa bouche entr'ouverte un jet de lait que la Vierge, l'Enfant Jésus dans les bras, fait jaillir de son sein. Comme dans les *Medios Puntos*, Murillo par sa simplicité, son ingénuité, a fait oublier ce que le sujet par son naturalisme naïf pouvait avoir d'étrange et même d'un peu choquant. Au point de vue de la peinture, les compositions de *Saint Ildefonse* et de *Saint Bernard*, baignées d'éblouissantes vapeurs transparentes, valent ce que le maître a fait de mieux.

Parmi les figures de saints, si nombreuses au musée du Prado, il faut faire une place de choix à un *Saint Jérôme* à demi nu, à l'entrée d'une grotte, devant un cru-

cifix placé sur une pierre, à côté de livres, d'un encrier et de papiers ; à terre gisent d'autres papiers et un chapeau de cardinal, quoique ce Père de l'Eglise n'ait jamais revêtu la pourpre. Notons ensuite un second *Saint Jérôme*, à peu près nu comme le premier, assis dans une infractuosité de rocher, les yeux abaissés vers un gros in-folio qu'il soutient du bras gauche et feuillette de la main droite ; de l'encre, des cahiers et des plumes sont dispersés sur un roc tout proche de lui ; un *Saint Jacques*, à mi-corps, vêtu d'une robe bleu foncé recouverte en partie d'un manteau rouge ; vu de face, la barbe et les cheveux longs et bruns, il appuie la main droite sur un bourdon de pèlerin et tient de la main gauche un gros volume ; ce n'est plus le saint Jacques vainqueur des Maures, terreur de l'infidèle, conduisant les Castillans à la victoire et les aidant à chasser l'Islam du sol de la patrie, mais un apôtre de la douceur et de la clémence qui va conquérir des âmes à Dieu uniquement à l'aide de la persuasion, de la parole et des Ecritures.

Voici un *Saint François de Paule*, sous le froc, presque de profil, appuyé sur un léger bâton, la main droite en avant, les yeux levés vers le ciel où dans les nues apparaît le signe de la charité ; un autre *Saint François de Paule* agenouillé sur des pierres, dans la campagne, une église au dernier plan, tenant un gourdin des deux mains, le regard fixé vers un rayon de lumière céleste descendant du firmament ; encore un *Saint François de Paule*, digne des précédents, dans une attitude quelque peu différente.

De dimensions plus exiguës, est un *Saint Ferdinand* agenouillé sur un coussin de velours rouge, les mains jointes, le visage à l'expression douce et tendre, la barbe soyeuse, les cheveux coupés droit sur le front, longs sur les côtés, la tête penchée en avant. Richement vêtu, il porte sous un manteau doublé de fourrures une armure damasquinée ; en haut de la toile, à droite, deux anges soulèvent un lourd rideau qui sert de fond, pour laisser entrevoir les splendeurs du ciel.

Ce tableau, d'une expression si pénétrante, a sans doute été peint peu de temps après la canonisation du prince, promulguée en 1671. A cette occasion, Séville, qui conserve dans la chapelle royale de sa cathédrale les restes du pieux et valeureux souverain, célébra cette mémorable solennité avec un enthousiasme indescriptible. Le riche chapitre se signala par le luxe inouï avec lequel il décora la basilique. Murillo, chargé de l'ornementation de la chapelle du *Sagrario*, s'acquitta de cette tâche à la satisfaction générale. Don Fernando de la Torre Farjan, dans sa relation de ces mémorables cérémonies, ne tarit pas d'éloges sur le goût et le talent déployés par l'artiste à cette occasion.

Murillo n'eût pas été Murillo s'il n'eût pris, à maintes reprises, pour modèle la Madeleine, ce prototype de l'amour. Le Prado renferme une de ces belles pécheresses assise sur un rocher à l'entrée d'une grotte, un livre ouvert dans la main gauche, la main droite appuyée sur la joue, les yeux pleins de larmes levés vers le ciel. Point n'est besoin d'ajouter que le maître a traité ce motif avec

la piété, le charme et la douceur dont lui seul était capable.

A l'Académie San Fernando se trouvent encore deux toiles qu'il convient au moins de signaler, d'abord une *Ascension* montrant le Christ, une oriflamme rouge dans la main gauche, s'enlevant sur une gloire à multiples rayons se perdant dans les nuées, tandis que les apôtres gisent prosternés à terre. Le Christ, un peu trop joli, semble occuper seul cette vaste composition; on ne voit que lui, que sa gloire, son triomphe. L'autre tableau, d'une enveloppe chaude et lumineuse, figure *Saint François d'Assise*, étendu sur le sol de sa cellule, ravi par les accents célestes qu'un ange, les ailes éployées, tire d'un violon.

V

Des nombreuses confréries pieuses que Séville renfermait au milieu du xvii^e siècle, aucune n'était plus populaire que la *Hermandad de la Caridad*, la confrérie de la Charité. Ses membres, recrutés dans toutes les classes de la société, où les grands seigneurs fraternisaient avec les plus humbles artisans, avaient pour mission d'assister les condamnés à leurs derniers moments; de recueillir les corps des noyés rejetés par le Guadalquivir, et des malheureux assassinés laissés dans les rues ou abandonnés dans les champs, de les porter sur leurs épaules jusqu'à leur dernière demeure, de les ensevelir et de leur procurer une sépulture.

Murillo sollicita son admission dans cette confrérie, comme il appert d'une supplique adressée par lui à cet effet au chapitre de la cathédrale datée du 12 avril 1662. Soit qu'une requête de ce genre ne pût être admise sans de longues et minutieuses investigations, soit que le titre de frère de la Charité demandât un noviciat, soit encore que le nombre des membres de la société fût limité, toujours est-il que l'artiste ne fut agréé que trois ans plus tard, ainsi qu'en témoigne son acte de réception daté du 4 juin 1665. Il porte que les frères chargés d'enquêter à son sujet n'ont rien trouvé dans sa vie qui empêchât son entrée dans la *Santa Hermandad*, que son admission leur paraît devoir profiter au service de Notre-Seigneur et de ses pauvres aussi bien qu'à l'avantage de la société et à l'ornementation de sa chapelle.

La confrérie de la Charité avait alors pour *hermano mayor* — supérieur — le fameux Don Miguel de Mañara, le prototype du débauché impie et menteur, toujours beau et irrésistible, le Don Juan des *mile et tre* femmes qui a servi de modèle à Molière, à Byron et à Mozart.

Don Miguel de Mañara Vincentelo de Leca, chevalier de Calatrava et jurat de Séville, qui accumula crime sur crime, dont la jeunesse ne fut qu'une suite ininterrompue de meurtres et d'orgies, l'époux de la triste Doña Elvire, après avoir épuisé toutes les jouissances terrestres, en avoir sondé l'inanité, revint à Dieu, averti par de terribles apparitions qui le firent assister en songe à ses propres funérailles. Son repentir et son humilité sans limites furent

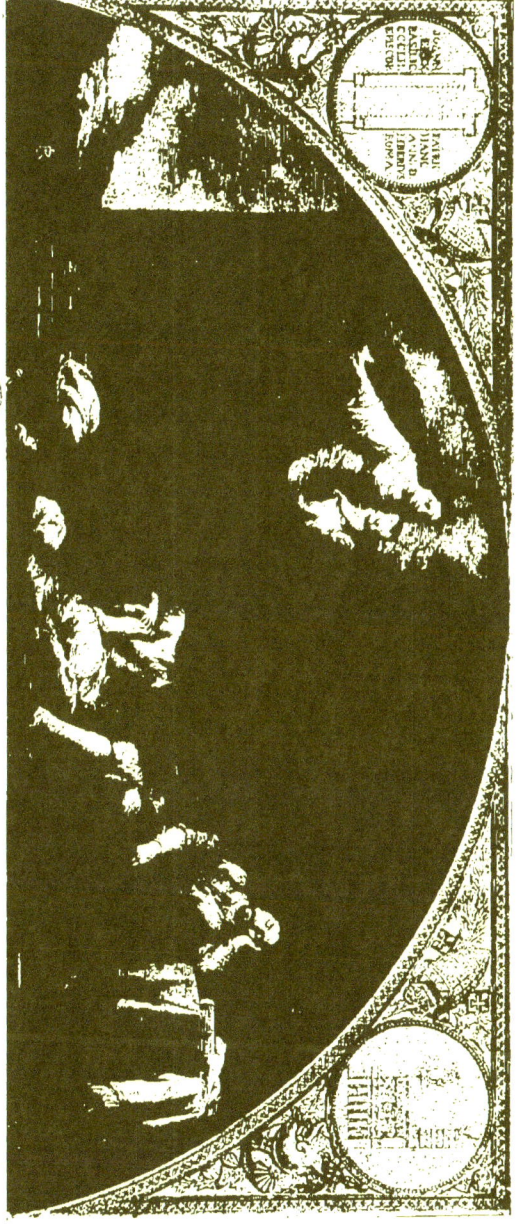

LE SONGE DU PATRICIEN.
(Musée du Prado.)

Cliché Anderson.

la véritable contre-partie de ses fautes, et ce passionné des jouissances humaines, après avoir vidé jusqu'à la lie la coupe du plaisir, passa la seconde partie de sa vie dans les pénitences les plus rudes, les macérations les plus sévères et, au moment de sa mort, sur la dalle qui devait recouvrir ses restes, fit graver cette inscription, d'une terrible concision :

« Ci-gît le pire des hommes qui fût jamais. »

Miguel de Mañara qui, ainsi que l'a écrit M. Maurice Barrès, « pour satisfaire sa frénésie de sensualité, assassina des hommes et fit pleurer toutes les femmes pâmées de sa séduction », dont les amours et l'agitation du cœur « ont depuis rempli le monde », devint le chef, le supérieur et l'ami du pieux et doux Murillo. Cet assoiffé d'amour divin avait fait élever à ses frais, sous l'invocation de saint Georges, la chapelle de l'hôpital de la Charité, enclavée, ainsi que les bâtiments de la maison hospitalière, dans les anciennes *citarazanas* de Séville, en dehors des murs de la cité.

En 1672, il en commanda la décoration à son nouveau frère en religion, Murillo, conjointement avec Juan de Valdes Leal. Pour sa part Murillo eut à brosser onze toiles, huit grandes et trois de dimensions plus réduites. Les huit grandes sont : *Moïse faisant jaillir l'eau du rocher* ; *Sainte Élisabeth de Hongrie pansant les teigneux* ; le *Miracle de la multiplication des pains* ; *Jésus guérissant le paralytique* ; *Saint Pierre délivré par un envoyé du ciel* ; *Abraham prosterné devant les trois anges* ; le *Retour de l'Enfant prodigue* ; la *Charité de saint Jean de Dieu*.

Les trois moins importantes: l'*Enfant Jésus*, le *Petit saint Jean* et l'*Ascension*.

Ces divers ouvrages furent payés en bloc à l'artiste la somme de 78 115 réaux.

Le concours donné à la décoration de l'hôpital de la Charité par Murillo ne se borne pas là. Il fournit encore les maquettes qui servirent de modèle aux panneaux de faïence de couleur, encastrés dans la façade de la chapelle, représentant *Saint Jacques*, *Saint Georges* et les trois *Vertus théologales*.

Revenons aux peintures : deux seulement occupent encore aujourd'hui l'emplacement pour lequel elles ont été exécutées : *Moïse frappant le rocher* et la *Multiplication des pains*.

Dans la première, le prophète vient de faire jaillir de la pierre la source miraculeuse et remercie Jéhovah, les mains jointes, tandis qu'Aaron, à ses côtés, le contemple avec stupeur et qu'autour des deux frères le peuple s'empresse de recueillir l'eau dans des vases et de se désaltérer. Dans la seconde, Jésus entouré des apôtres, tenant les pains sur ses genoux, bénit les poissons que lui présente un enfant en présence de la foule qui s'agite. Ces deux toiles, de plus de huit mètres de largeur, d'une ordonnance claire et logique, d'un mouvement sincère et vrai, fourmillantes de personnages, sont d'une exécution superbe, d'une coloration fraîche et lumineuse, tout particulièrement la seconde.

Le comte del Aguila, dans ses papiers recueillis par les

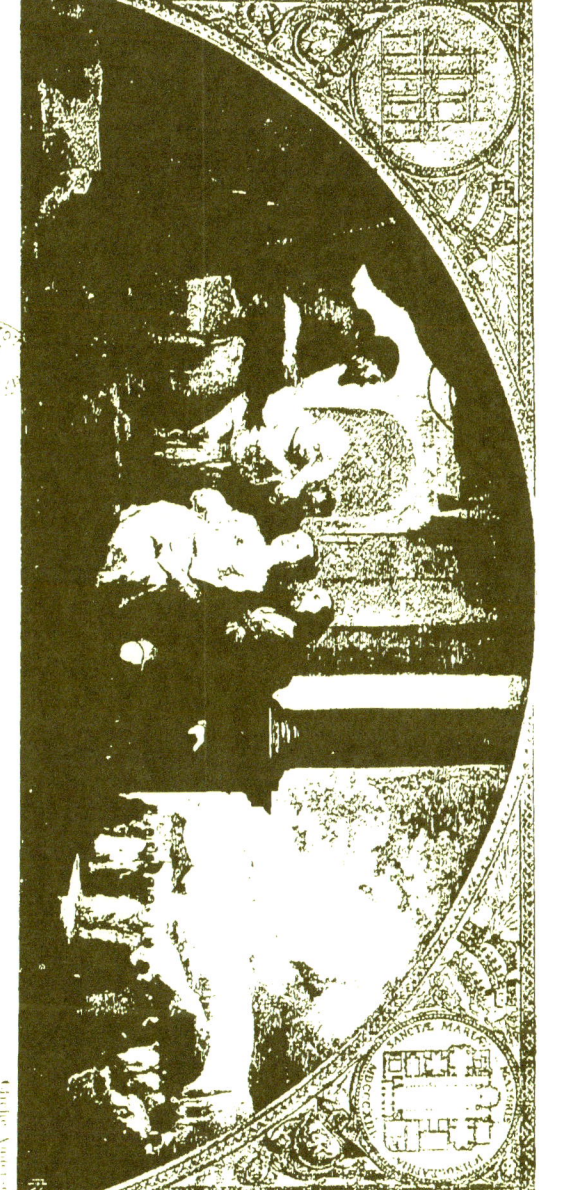

LA RÉVÉLATION DU SONGE.
(Musée du Prado)

archives municipales de Séville, prétend que l'artiste, dans la *Multiplication des pains*, ne fit que reproduire une composition de Herrera el Viejo sur le même sujet qui se trouvait dans le réfectoire du couvent de saint Erménégilde à Séville. Il est bien difficile d'ajouter foi à cette assertion. Tout au plus pourrait-on admettre dans la toile de Murillo quelques réminiscences de celle de Herrera.

Sainte Elisabeth de Hongrie pansant les teigneux — le pendant de *Saint Jean de Dieu portant un pauvre*, sur un des autels latéraux de l'oratoire — après avoir longtemps été la perle de l'Académie San Fernando, vient de faire récemment son entrée au musée du Prado. Avec le *Saint Antoine de Padoue* de la cathédrale de Séville et la grande *Immaculée Conception* du Louvre, c'est une des trois œuvres les plus connues et les plus célèbres du maître. Est-il bien nécessaire de la décrire? Sur le seuil d'un riche et fastueux palais, la princesse, la couronne sur la tête que recouvrent de longs voiles, entourée de dames d'honneur et de suivantes, lave la tête ulcérée d'un enfant penché sur une bassine de cuivre remplie d'eau; involontairement, d'instinct, devant ces misères repoussantes, la sainte tourne un peu les yeux de côté; tout proche d'elle, un autre teigneux se gratte furieusement le cuir chevelu et un infirme se traîne péniblement sur des béquilles; au premier plan, à droite, une vieille femme est assise, sollicitant l'aumône; à gauche, un éclopé débande ses jambes aux plaies sanguinolentes ; plus loin, en arrière, sous un portique d'une luxueuse architecture, on

aperçoit la reine et les dames de la Cour servant des pauvres attablés.

Dans cette œuvre, Murillo, chrétien convaincu, naïf et simple, a recherché avant tout le caractère, l'expression morale, à l'aide du naturalisme le plus absolu, le moins déguisé. Toutes les laideurs, si répugnantes qu'elles pussent être, ne l'ont pas arrêté, bien au contraire, elles ont concouru à l'effet qu'il entendait produire. Là, comme dans la plupart de ses manifestations, l'art espagnol témoigne d'un besoin étrange et parallèle d'idéal et de réalité.

L'antithèse y tient une place importante. Pour la plupart des maîtres andalous et castillans, elle est un des plus puissants moyens d'émotion; mais chez Murillo, elle ne se manifeste pas, comme chez Ribera et chez nombre de ses compatriotes, par des oppositions d'ombre et de lumière. Autrement haute et philosophique, elle réside surtout dans le contraste du luxe et de la pauvreté, des riches ajustements avec de lamentables haillons, des splendeurs célestes avec les misères humaines. Louis Viardot ne tarit pas d'éloges sur cette production du maître : « Je crois, » écrit-il dans les *Musées d'Espagne*, « qu'elle est la meilleure de ses compositions par la hauteur du style, l'arrangement des parties, le sens de l'ensemble... » Il faut néanmoins reconnaître — Louis Viardot serait presque disposé à lui en savoir gré, ce en quoi nous différons complètement d'avis avec lui — que dans *Sainte Élisabeth de Hongrie* apparaissent quelques traces de romanisme, absentes des

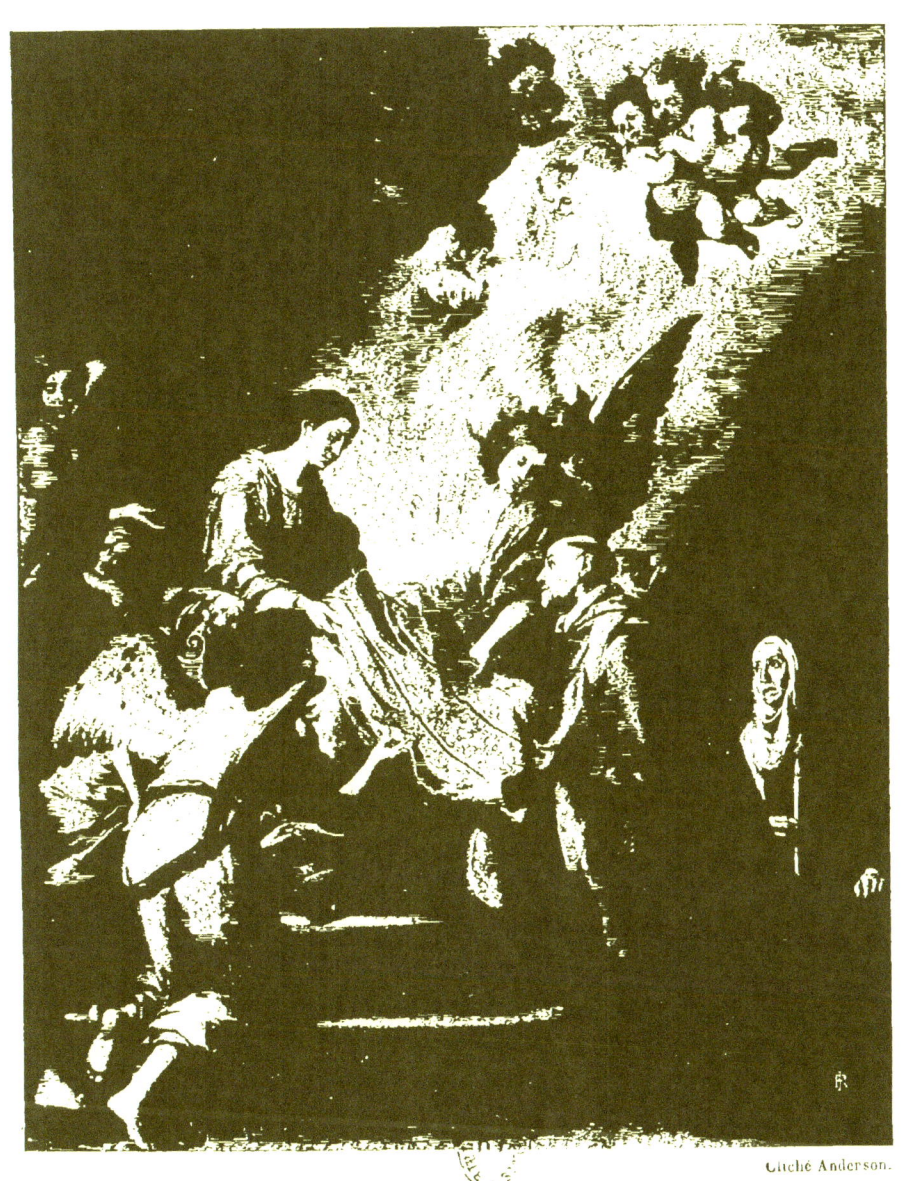

SAINT ILDEFONSE RECEVANT LA CHASUBLE DES MAINS DE LA VIERGE.
(Musée du Prado.)

autres compositions de l'artiste. Ce romanisme de seconde main, il est vrai, n'en est pas moins indéniable. Murillo a sans doute consulté des estampes burinées d'après les Carrache, le Dominiquin, le Guide, le Guerchin ou d'autres artistes italiens dont il s'est jusqu'à un certain point approprié les motifs d'architecture et les milieux.

Enlevée de l'hôpital de la Charité par le maréchal Soult, lors des guerres de l'Indépendance, et transportée en France, *Sainte Élisabeth de Hongrie* fut restituée à l'Espagne en 1814; mais alors, au lieu de reprendre sa place primitive dans le sanctuaire fondé par Don Juan de Mañara, elle fut déposée à Madrid dans les salles de l'Académie San Fernando, sans que l'on sache au juste pourquoi. Lors de la visite d'Isabelle II en Andalousie en 1862, l'*ayuntamiento* de Séville sollicita de la souveraine de vouloir bien faire rendre la célèbre toile à ses véritables propriétaires; la reine promit, mais le chef-d'œuvre de Murillo resta à Madrid.

Saint Jean de Dieu portant un pauvre avec l'aide d'un ange était le digne pendant de *Sainte Élisabeth pansant les teigneux*. La composition simple et noble est d'un faire riche, lumineux, superbe. Le principal personnage, saint Jean de Dieu, tout en restant naturel et humain, est pour ainsi dire transfiguré par la foi qui le fait agir, lui laisse entrevoir le ciel, un ciel radieux de joie, de caresses et d'amour.

Le *Christ guérissant le paralytique* de la piscine, *Abraham prosterné devant les trois anges*, *Saint Pierre*

délivré de sa prison, sont aujourd'hui en Angleterre ; le *Retour de l'enfant prodigue* fait partie du musée de l'Ermitage de Saint-Pétersbourg. « Il ne faut espérer rien de plus complet comme étude de la physionomie humaine, comme reproduction poétique de la nature », écrivait en 1835 Thoré, qui avait vu ce tableau dans la galerie du maréchal Soult.

En 1627 les Capucins fondèrent hors les murs de Séville, non loin de la porte de Cordoue, un monastère bientôt des plus florissants, désigné généralement sous le nom des Capucins de Cordoue. Murillo fut chargé d'en décorer la chapelle en 1676. Il ne peignit pas à cet effet moins de vingt-cinq grandes compositions. Onze furent destinées au grand retable divisé en trois corps superposés et surmonté d'un couronnement. D'abord, sur le tabernacle, il plaça *la Vierge* tenant l'Enfant Jésus dans les bras; au milieu du premier corps, le *Jubilé de la Portioncule*, accompagné à droite de *Saint Léandre* et de *Saint Bonaventure*, à gauche, de *Sainte Justine* et de *Sainte Rufine soutenant la Giralda* ; au centre du second corps, *Jésus et la Vierge*, à droite, *Saint Jean-Baptiste au désert*, à gauche, *Saint Joseph avec l'Enfant Dieu* ; au milieu du troisième corps, le *Christ en croix* et, sur les côtés, *Saint Antoine de Padoue* et *Saint Félix de Cantalicio* ; enfin, sur le couronnement, la *Sainte Face*.

Dans le chœur on voyait une *Immaculée Conception* colossale et aux deux extrémités du transept, *Saint Michel* et l'*Ange gardien* conduisant un enfant par la main. Dans

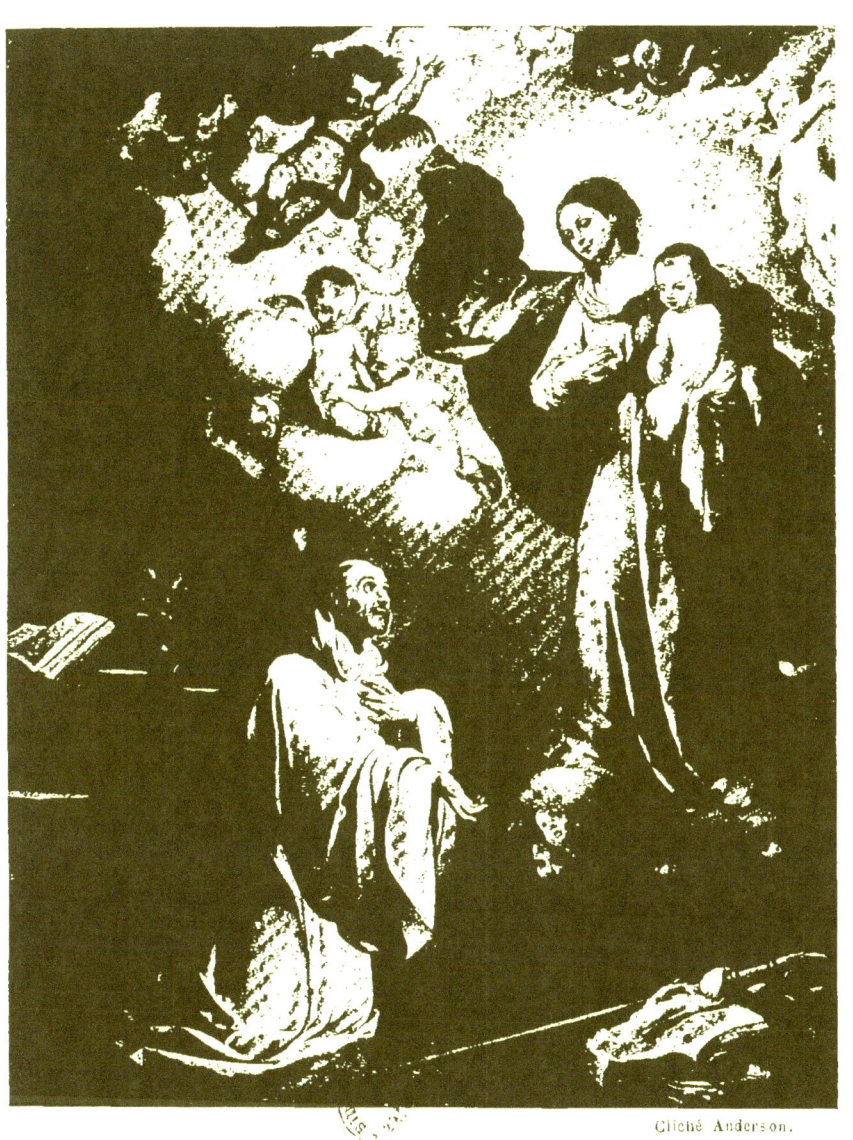

APPARITION DE LA VIERGE A SAINT BERNARD.
(Musée du Prado.)

huit chapelles latérales étaient disséminés les tableaux suivants : la *Naissance du Christ* ; *Saint Thomas de Villanueva distribuant des aumônes* ; *l'Annonciation* ; la *Déposition de la croix* ; *Saint Félix de Cantalicio avec l'Enfant Jésus et la Vierge* ; *Saint Antoine de Padoue à genoux tenant le Sauveur du monde dans les bras* ; dans d'autres parties du couvent se trouvaient encore deux *Immaculées Conceptions*, une *Vierge de Bethléem*, la *Vierge à la serviette* dont nous avons parlé précédemment, et enfin, plusieurs *Christs en croix*.

Le couvent des Capucins de Cordoue eut considérablement à souffrir de la guerre de l'Indépendance et ses peintures échappèrent difficilement à la rapacité proverbiale du maréchal Soult. Restauré en 1813, il fut définitivement ruiné un peu plus de vingt ans après par le *cabecilla* carliste Gomez ; ce qui en restait, fort peu de chose, disparut complètement lors de la suppression des maisons religieuses en 1835. La plupart des toiles qu'il renfermait ont néanmoins été sauvées.

Dès 1814, l'*Ange gardien* avait été cédé par les religieux à la cathédrale où l'on peut encore le voir. Le *Jubilé de saint François d'Assise*, ou, pour mieux dire, le *Miracle de la Portioncule* dont il a été question antérieurement, a fait partie de la galerie de l'Infant Don Sebastien et se trouve aujourd'hui au musée du Prado. La plupart des autres peintures du monastère des Capucins, après avoir traversé de nombreuses aventures, ont fini par trouver un abri définitif au musée provincial de Séville.

Nous y rencontrons d'abord les trois *Immaculées Conceptions*, une tradition accréditée en Andalousie veut que la fille du peintre ait posé pour l'une d'elles ; puis, *Saint Joseph avec l'Enfant Jésus*, d'une exécution ferme et solide ; la *Descente de croix*, d'une impression douloureuse ; *Saint Bonaventure et saint Léandre*, figures grandioses et majestueuses ; *Sainte Justine et sainte Rufine* soutenant entre elles de leurs mains rapprochées la Giralda, composition traitée d'un pinceau aussi riche que suave ; *Saint Jean-Baptiste dans le désert*, d'une superbe allure ; *Saint Félix de Cantalicio* tenant amoureusement dans ses bras le Sauveur du monde que sa mère vient de lui confier. Ce tableau est plus généralement désigné sous le nom des *Deux amis* : l'un vient de naître, l'autre est parvenu aux limites extrêmes de l'existence — adorable vision dans laquelle le vieillard transporté d'amour pour son divin fardeau, le couve d'un regard énamouré tandis que le petit Jésus fourrage de ses menottes la barbe de celui qui le porte avec un soin si touchant.

Les deux grands saints de l'ordre séraphique ont toujours porté bonheur au maître. Arrêtons-nous devant le *Saint François d'Assise au pied de la croix*, soutenant le Christ qui vient de détacher son bras droit de l'instrument du supplice pour le passer autour du cou de son adorateur et se penche tendrement vers lui, tandis que du côté opposé des anges suspendus dans l'azur présentent un livre ouvert, sans doute les Saintes Écritures. « Murillo n'a peint qu'une fois, » écrit Paul Lefort,

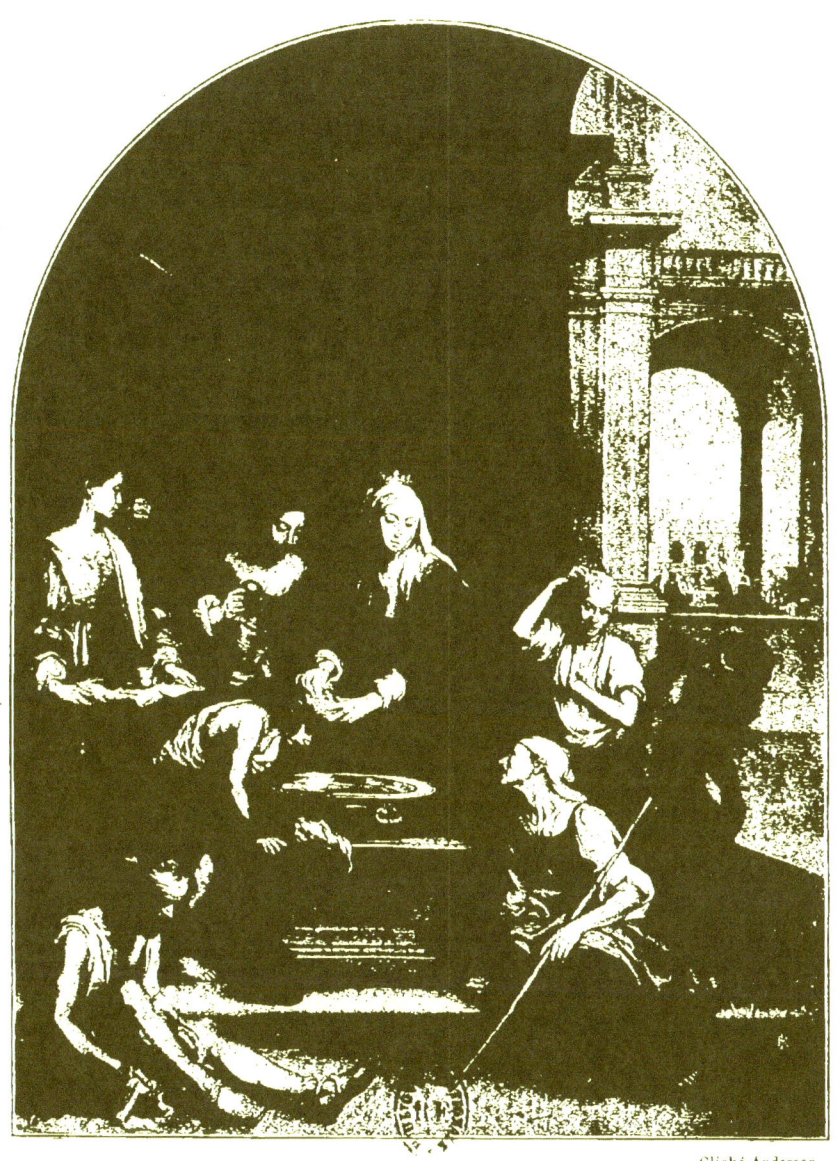

SAINTE ELISABETH DE HONGRIE PANSANT LES TEIGNEUX.
(Musée du Prado.)

« cet abandon complet, cette humilité profonde, cette absolue adoration qu'exprime le *Saint François*. Le geste de l'embrassement du Christ, coulé d'un jet vivant, protège et caresse en même temps. Au reste, tout dans cette œuvre est magistral : modelé, dessin, coloration, clair-obscur... »

Faisons halte devant deux *Apparitions de l'Enfant Jésus à saint Antoine de Padoue* qui ne méritent pas une moindre admiration. Les deux toiles représentent le saint à genoux, en extase devant le Sauveur qui s'élance vers son serviteur, comme invinciblement attiré par la toute-puissance de la prière. S'il fallait faire un choix entre ces deux œuvres, peut-être, après de longues hésitations, nous déciderions-nous pour celle où le petit Jésus est debout sur le livre que saint Antoine tient dans la main. « La secousse que me causa ce tableau fut telle, » dit Eduardo de Amicis, « que quelques minutes de contemplation me laissèrent fatigué comme si j'avais parcouru un grand musée, et il me prit un tremblement qui me resta tout le temps que je restai dans cette salle. »

De toutes ses compositions, celle que préférait Murillo était *Saint Thomas de Villanueva distribuant des aumônes*. D'une entente pittoresque heureuse, d'un effet puissant, tout en demeurant d'une ordonnance simple et noble, elle est d'une coloration riche et chatoyante, d'une exécution énergique et aisée.

La toile montre à l'entrée d'un temple à l'architecture sévère et grandiose, saint Thomas de Villanueva,

recouvert des vêtements sacerdotaux, la mitre sur la tête, accompagné d'un lévite qui porte sa crosse pastorale, distribuant des aumônes à des mendiants et des infirmes qui se pressent autour de lui. Un des charmes de ce tableau si près de la réalité, comme tant d'autres du maître, c'est cette sympathie qu'il décèle chez son auteur pour les pauvres et les humbles. Les douleurs humaines l'émotionnent, l'apitoient, ce qui n'est jamais arrivé à Ribera, pas même à Velazquez qui n'a vu autre chose dans les misérables et les contrefaits que de superbes modèles à interpréter.

VI

A côté des drames de l'Ancien et du Nouveau Testament, Murillo a reproduit à maintes reprises des scènes populaires et pittoresques, observées par lui dans les *callejos* et sur les *plazuelas* de Séville. Avec Ribera et Velazquez, nous venons de le voir, il a jugé que les déshérités de la fortune et de la nature étaient, eux aussi, dignes de l'attention du peintre; que la beauté, ou plutôt le caractère, car c'est tout un, ne réside pas seulement chez les êtres privilégiés de formes et de traits impeccables. Aucun artiste n'a témoigné autant que lui de goût et de sympathie pour le peuple. Il l'a traité avec une bonne humeur indéniable, une franchise, une gaîté et un plaisir évidents. Toutes les fois qu'il en a eu l'occasion, il s'est hâté de le rendre dans l'expression de sa vie libre

d'entraves, dans cette pauvreté joyeuse et insouciante, indifférente au lendemain, qui fait sa force.

Son observation n'est pas comme celle de Ribera plutôt hostile, comme celle de Velazquez purement picturale, comme celle de Zurbaran ordinairement mélancolique. Elle est pitoyable et évangélique. Chose rare et pour ainsi dire unique dans les manifestations de l'art espagnol, il regarde la vie non seulement avec les yeux, mais aussi avec le cœur, si nous pouvons nous exprimer ainsi, avec un cœur débordant de tendresse, doux, humble, accessible, dégagé de toute petitesse et de tout parti pris.

Le *Jeune Pouilleux* du musée du Louvre, assis sur le sol, dans un taudis, près d'une fenêtre éclairée par un gai et brillant rayon de soleil, occupé à se débarrasser de parasites gênants, est une des premières toiles de ce genre qu'il ait brossées à son retour de Madrid. Ce n'est pas, par conséquent, une de ses meilleures; elle témoigne encore de cette froideur de coloris et de cette incertitude de pinceau dont il ne tardera guère à se défaire complètement. Il n'en est plus question dans la *Jeune fille offrant des fleurs*, du collège de Dulwich de Londres, ainsi que dans cinq toiles de même espèce, chaudes et lumineuses, peintes une dizaine d'années plus tard, qui se trouvent à la pinacothèque de Munich. Elles représentent des gamins et des gamines des faubourgs de Séville, tantôt mangeant des raisins et des pastèques, tantôt jouant à la morra, tantôt comptant de la menue monnaie, en pleine campagne, assis ou étendus contre un mur, à l'ombre d'une

masure, des paniers de fruits ou de légumes à leurs côtés, d'ordinaire accompagnés de chiens, tous pleins d'entrain, riants, heureux. La dernière montre, dans une chambre éclairée par une fenêtre ouverte, une vieille femme assise, nettoyant la tête d'un petit drôle appuyé contre ses genoux, qui croque un croûton de pain et agace un roquet.

Devenus grands, ces petits déguenillés de bonne humeur feront partie de ces tribus de mendiants joyeux, sortes de castes d'état, corporations puissantes et reconnues, qui auraient cru déroger en demandant leur existence au travail.

Ne nous en étonnons pas outre mesure, l'indolence et la paresse naturelles à la race espagnole avaient érigé le *farniente* en vertu. La misère allégrement portée sans gêne, sans espoir et sans désir d'en sortir était la conséquence inéluctable du souverain mépris de tous pour le travail considéré comme bas et avilissant.

De cette remarquable série de productions de Murillo, le musée du Prado renferme une toile bien connue, la *Galicienne comptant son argent*, figurée en buste, la tête rieuse enveloppée d'un fichu blanc faisant d'autant plus ressortir ses carnations basanées, une pièce de monnaie dans la main tendue en avant.

Au musée de l'Ermitage de Saint-Pétersbourg se voient d'abord : un *Jeune garçon avec un chien*, peint dans le procédé un peu sec du *Jeune Pouilleux* du Louvre ; puis une gamine effrontée et heureuse de vivre, d'un faire brillant et solide, et enfin, une jeune fille tenant un panier

de fruits, la tête entourée d'un foulard blanc qui lui descend sur les épaules ; cette dernière toile est traitée avec une rare franchise et une véritable bravoure.

Bien d'autres peintures du même caractère, toutes aussi significatives, seraient à signaler, mais à quoi bon? Celles-ci suffisent.

Les modèles qui ont posé devant l'artiste existent toujours. Ils circulent paresseusement dans les ruelles de Séville ou gisent vautrés à l'ombre des murs des vieilles masures des faubourgs. Les grappes dont ils se délectent, qu'ils mangent avec une sensualité si franche, ce sont, comme le dit Cervantes dans *l'Heureux Ruffian*, « ces beaux raisins jaspés que l'on coupe la nuit dans les vergers de Triana et que l'on trouve le matin si frais et ruisselants de rosée. »

Quand Charles Blanc prétend que la littérature picaresque a été lettre morte pour la peinture espagnole, que fait-il des gamins et mendiants de Murillo, des *rois Goths* d'Alonso Cano, des monstres de Ribera et de Carreño, des nains, des fous et des bouffons de Velazquez ? Les romans d'aventures qui jouissaient alors d'une vogue sans égale sont pour beaucoup, au contraire, dans ce genre de productions.

Les gens sans aveu et sans scrupules que Mendoza, Mateo Aleman, Perez de Léon, Cervantes, dans les *Novelas exemplares*, mettent en scène, prêts à toutes les besognes, détrousseurs de grands chemins à l'occasion, loqueteux et quémandeurs le plus souvent, mais toujours

de bonne humeur, qui n'auraient pas échangé leur sort contre un meilleur, tiennent de près aux petits pouilleux de Murillo dont la sainte mendicité, préconisée par saint Ignace, semble la devise.

Une remarque à faire à propos de ces peintures, c'est que dans leur exécution Murillo n'a, dans la plupart des cas, usé que de tons neutres : de bruns, de roux, de gris, avec lesquels il est arrivé aux effets les plus harmonieux, les plus inattendus, les plus riches.

Une seconde remarque, c'est que tous ces tableaux sont des portraits ; mais, pourrait-on presque dire, des portraits d'une humanité spéciale, pittoresque et vulgaire, dont la distinction et la finesse ne sont pas les caractères dominants. Murillo en a laissé d'autres, car sans avoir été ce qu'on peut appeler un peintre de portraits, sans avoir fait sa spécialité de cette branche de l'art, comme tous les maîtres espagnols, il a été un superbe interprète de la figure humaine.

Le portrait, ce respect de la personnalité du modèle, est peut-être la partie de la peinture la plus difficile, celle qui nécessite chez l'artiste la plus grande tension d'esprit et le plus d'efforts. C'est, sous une apparence relativement modeste, un résumé du personnage représenté, « sa biographie dramatique », selon l'heureuse expression de Ch. Baudelaire.

Souverainement respectueux de l'être individuel, Murillo a observé et rendu avec une sincérité absolue les personnalités qui ont posé devant lui, et nous n'entendons pas

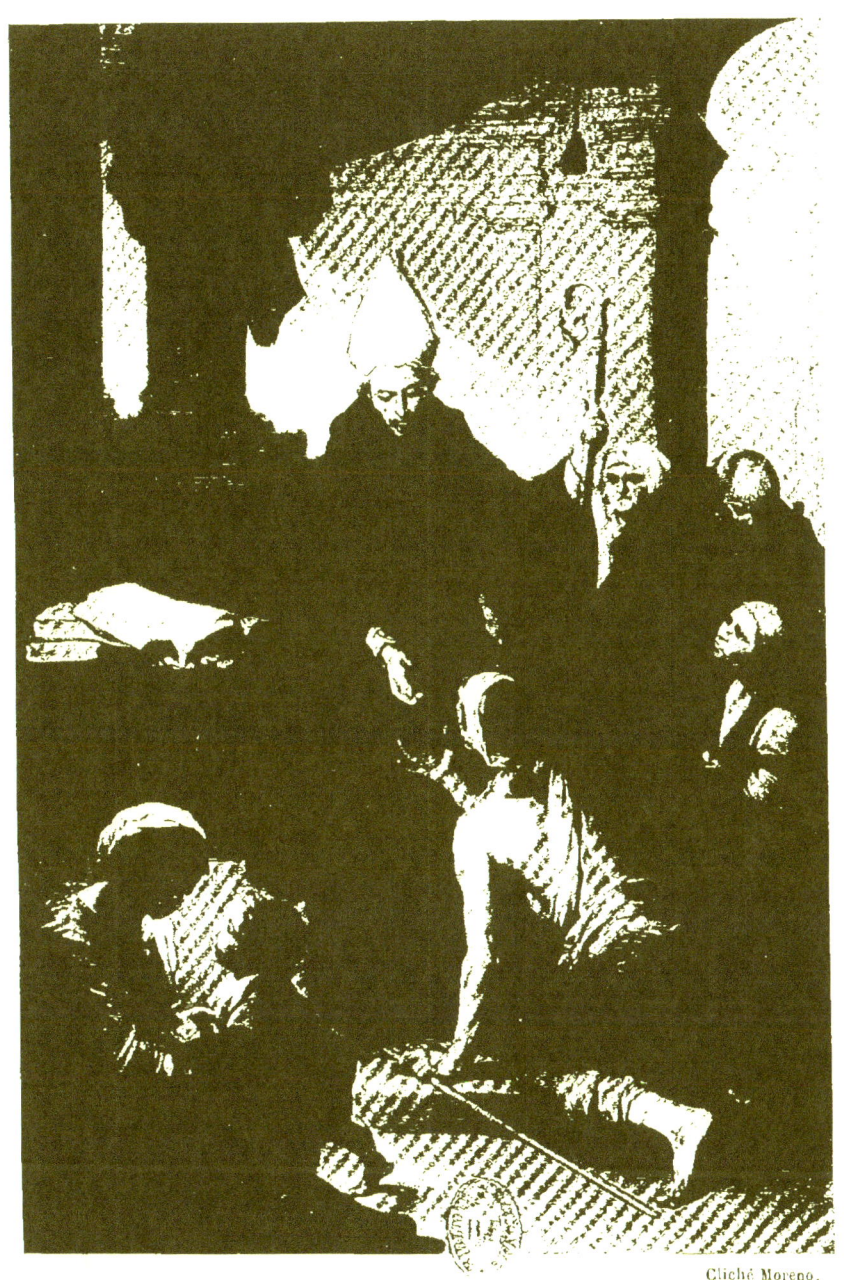

SAINT THOMAS DE VILLANUEVA DISTRIBUANT DES AUMÔNES.
(Musée de Séville.)

seulement parler des portraits proprement dits brossés par lui, mais aussi des visages d'amis et de connaissances introduits dans ses compositions religieuses, tous d'un accent juste et précis. Si ses effigies n'ont pas la consistance de celles de Velazquez, le plus grand physionomiste qui ait jamais existé, si elles sont moins profondes, moins fouillées, elles brillent par le charme du dessin, l'harmonie des valeurs, la chaleur et la transparence du coloris. Parmi les portraits dus à Murillo, il convient de placer au premier rang celui qui se trouve au Prado représentant un religieux franciscain, le père Cavanillas. C'est un homme de quarante-cinq à cinquante ans, aux cheveux noirs et drus ; les yeux sont vifs, les lèvres charnues, entr'ouvertes ; le nez est fort, le masque énergique, commun et populaire.

Si l'on parcourt les autres musées d'Europe, on rencontre dans la galerie Lichtenstein, à Vienne, le portrait d'un jeune et élégant cavalier aux colorations transparentes et fines ; au musée de Budapest, un buste d'inconnu d'une facture délicate ; au palais Colonna, à Rome, un légiste en robe, d'une harmonie séduisante ; au musée de Nantes, provenant du legs Cacault le négociateur du Concordat avec Pie VII, un médecin feuilletant un livre appuyé sur une tête de mort ; cette œuvre classée, nous ne savons pourquoi, dans les inconnus de l'École flamande, est certainement de Murillo, solidement peinte, pleine de caractère; elle pêche néanmoins, défaut rare chez l'artiste, par une tonalité un peu lourde.

Au musée du Louvre, dans la galerie La Caze, figurent

deux petits portraits attribués au maître. Tous deux se présentent de trois quarts, en buste, vêtus de noir et s'enlevant sur un fond de paysage : l'un des personnages porte d'énormes bésicles, l'autre étale la Toison d'Or sur la poitrine. On veut, à cause des lunettes, reconnaître dans le premier le poète satirique Francisco de Quevedo, l'auteur de la *Vie de Tacanno Pablos de Buscan* ; de même, à raison du collier si haut prisé, on a voulu retrouver dans le second un duc d'Osuna. Tout cela est bien hypothétique. Le *Charles II enfant*, du château de Hampton Court, en Angleterre, que l'on s'obstine à attribuer à Murillo, n'est certainement pas de lui. D'abord nous savons qu'il n'a jamais reproduit les traits du dernier monarque espagnol de la Maison d'Autriche ; ensuite, la toile porte la date de 1665 et l'on n'ignore pas que l'unique séjour de l'artiste à Madrid eut lieu de 1643 à 1645, vingt ans plus tôt, et que Charles II n'alla jamais à Séville. Laissons donc de côté ces toiles trop généreusement données au maître et parlons de quelques autres qui font partie de collections particulières et dont certaines au moins sont autrement authentiques.

Les galeries de la noblesse et de la gentry anglaises prétendent posséder un certain nombre de portraits peints par Murillo ; parmi ceux-ci, trois sont absolument indiscutables : le portrait de Don Andres de Andrade, appartenant au comte de Northbrook, qui provient de la collection du roi Louis-Philippe et fut payé 25 000 francs à sa vente ; celui de l'archevêque Ignacio Spinola, à Strafford House, la fastueuse résidence du duc de Sutherland, et le superbe buste

d'un moine ayant passé par la vente Aguado. Sont-ils indubitablement de Murillo, les portraits du duc et de la duchesse d'Avalos, propriété du comte de Caledon, celui de Doña Juana Enumenté, appartenant à M. J.-G. Robinson, tous trois à Londres? Les preuves font défaut. Les mêmes doutes subsistent pour les effigies de Don Nicolas Omazurino, quoique celui-ci ait été un des amis les plus chers du peintre ; du duc d'Osuna qui fait partie de la collection R. Holford, toujours à Londres. Dans la galerie de cet amateur figure encore un portrait de Don Luis de Haro, le signataire du traité des Pyrénées, également attribué à Murillo. Il est peu probable que cette dernière toile soit de lui, et le personnage représenté n'est certainement pas le ministre de Philippe IV qui n'a pu poser devant le peintre andalou.

Les collections d'Outre-Manche, s'il fallait s'en rapporter à leurs propriétaires, renfermeraient encore une demi-douzaine de portraits du maître par lui-même ; mais certains ne sont que des copies ou des imitations. Deux de ceux-ci ont fait partie de la galerie espagnole du Louvre qui avait appartenu au roi Louis-Philippe. Ce sont incontestablement les plus remarquables.

Le premier, acquis en Andalousie, par le baron Taylor, au prix de 50 000 francs, dit-on, du consul anglais à Séville, M. Williams, est passé dans la collection de lord Stanley. Fort connu par ses nombreuses reproductions, il est superbe et indiscutable (1).

(1) W. Stirling assure que ce portrait est celui possédé au XVIIIe siècle par Don Bernardo Yriarte gravé antérieurement par Richard Collin.

Le maître s'y est représenté presque à mi-corps, de trois quarts, dans ce médaillon ovale de pierre, si connu, sur le rebord duquel il appuie la main droite, le masque puissant émergeant d'une masse de cheveux bruns séparés par une raie de côté et tombant sur un col rabattu.

Le second, entré dans la galerie Standish, montre Murillo dans une attitude différente et le cède un peu au premier comme valeur. Thoré, qui a vu les deux toiles à l'exposition de Manchester de 1857, pense que ce dernier pourrait avoir été peint dans l'atelier de l'artiste par un de ses élèves. Nous ne le contredirons pas.

Des portraits du peintre, un des plus précieux, sinon le meilleur, reste celui que Tobar, qui cependant ne l'avait pas connu, copia d'après un original aujourd'hui perdu et qui se trouve au musée du Prado. Murillo y est figuré dans cet encadrement ovale, marque distinctive de ses effigies. La pose et l'attitude sont à peu près les mêmes que sur la toile de la collection Stanley. Ne pourrait-on pas admettre que Tobar, tout en reproduisant scrupuleusement les traits et l'attitude générale du modèle, se soit permis certaines licences dans l'arrangement des détails et dans leur interprétation?

Quelques maisons espagnoles ont conservé des portraits dus à Murillo. A Séville on trouve ceux du capitaine Maestre et de sa femme Doña Maria Felices, chez le représentant actuel de cette famille. A Madrid, dans la collection de Don Aur. de Beruete, celui de Don Diégo de Esquivel,

jeune homme de vingt-cinq ans environ, représenté en pied, debout, le visage encadré d'une ample chevelure brune, les traits réguliers, la lèvre supérieure ombragée d'une légère moustache. Vêtu de noir, il porte des culottes courtes et des souliers découverts. Les bas blancs, les manches chamois du justaucorps soutachées d'ornements et laissant passer des flots de batiste sont les seules notes claires de la toile avec le visage et les mains ; la gauche est posée sur le dossier d'un fauteuil, la droite tient le feutre et les gants ; ces mains, les plus fines, les plus délicates, les plus charmantes que l'on puisse imaginer, sont d'une qualité de facture inexprimable. Au sommet du tableau, sur le fond sombre, figure l'écusson du modèle, enveloppé de fastueux lambrequins.

A côté de cette effigie, il faut placer un autre portrait de gentilhomme, propriété d'un amateur madrilène. Le jeune seigneur qui a posé devant le maître est à peine un peu plus âgé que Don Diégo de Esquivel ; on le voit également en pied, debout, dans une pose analogue, la main droite appuyée sur un fût de colonne, tandis que la gauche pend le long du corps et tient le large chapeau à plumes et les gants ; les cheveux bruns et abondants retombent sur le col blanc et raide. L'épée au côté, il est vêtu d'une sorte de pourpoint sans manches ; les bras émergent de bouffants de toile fine que terminent des manchettes brodées ; le reste du costume consiste en haut de chausses bruns, en bas blancs et en souliers noirs. Les traits fermes et énergiques, les yeux largement ouverts, il est bien la

personnification et le prototype de ces fiers et nobles hidalgos chez lesquels la rudesse ancestrale a été atténuée et corrigée par la douceur de la vie andalouse et les formes courtoises et méticuleuses de la Cour de la Maison d'Autriche.

Signalons ensuite le portrait présumé, mais certainement à tort, du fils aîné du peintre, Gaspar Estéban. C'est une œuvre de grande allure, noble et grave, qui après avoir appartenu à la famille d'Albe est passée par les enchères de l'hôtel Drouot au printemps 1877. Elle montre un jeune homme de vingt-cinq ans environ, en pied, la tête de trois quarts, les cheveux noirs, les yeux vifs, le teint chaud et sanguin, la moustache fine; il porte les vêtements ecclésiastiques, tient son bréviaire de la main gauche, et de la droite, son bonnet carré. Une inscription placée sur le tableau donne la date de son exécution : 1680.

Voici d'autres portraits aussi dignes d'attention : celui de Don Justino Neve y Yévenes, prébendier de la cathédrale, peint en pied, de grandeur naturelle, revêtu de ses ornements de chœur. Cette toile exécutée pour l'hôpital des vieux prêtres de Séville, dont le charitable chanoine avait été le bienfaiteur, resta dans le réfectoire de cette maison hospitalière jusqu'à sa suppression; celui de la mère Francisca Dorotea Villalva, fondatrice du couvent des Dominicaines de Sta Maria de los reyes, depuis longtemps à la cathédrale, dans la sacristie des calices. C'est encore dans la série des portraits qu'il conviendrait de placer nombre de figurations de saints peintes par le maître. Nous avons parlé du Saint Léandre et du Saint

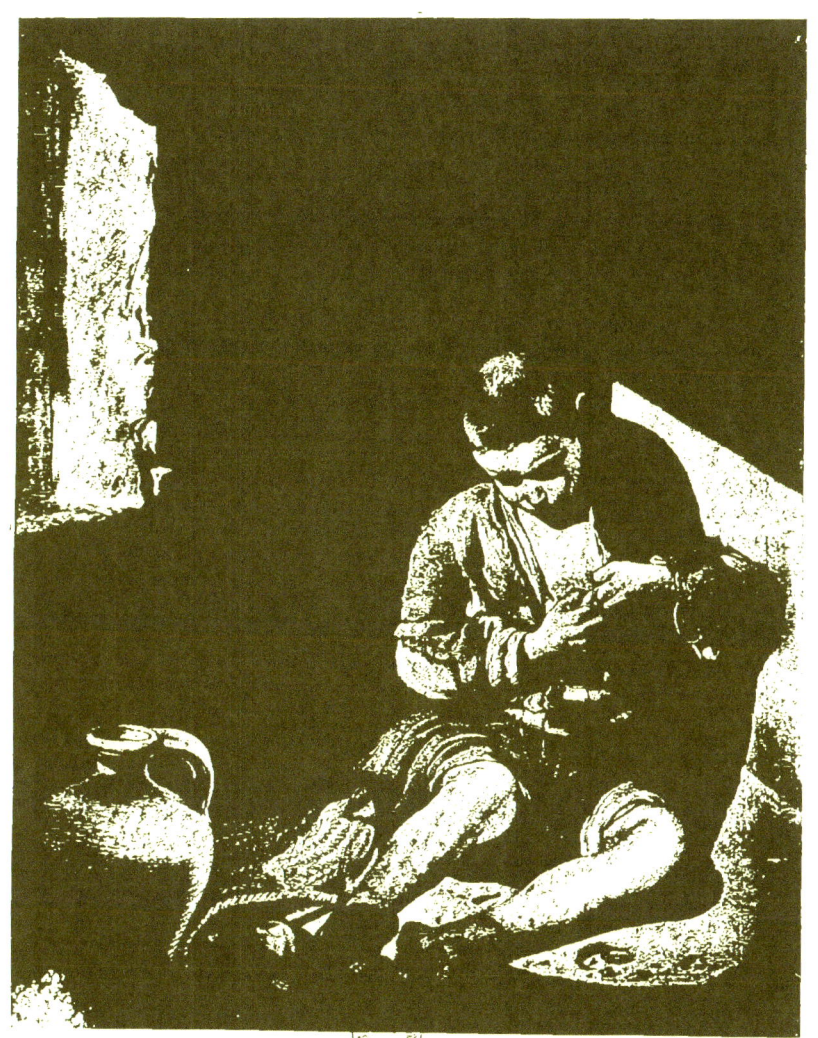

LE JEUNE POUILLEUX.
(Musée du Louvre.)

Isidore de la basilique sévillanne qui empruntent leurs traits aux licenciés Alonso de Herrera et Juan Lopez Tavaran. Bien d'autres sont dans le même cas et très certainement l'apôtre saint Jacques et les trois saints François de Paule si individuels du musée du Prado ne sont que des portraits.

Dans ses portraits, dans ses tableaux religieux aussi bien que dans ses compositions profanes, Murillo a donné une large part au paysage, dont, à une époque où il comptait si peu, il a été loin de méconnaître l'importance. Il avait commencé par demander ceux qui servent de fond à certaines de ses toiles à un Basque, Ignacio Iriarte, qui les faisait « trop bien, » disait-il, « pour ne pas peindre d'inspiration divine ». Plus tard, son collaborateur et lui se brouillèrent, le premier ayant refusé, à propos d'une œuvre commune, d'exécuter les fonds avant que le second n'ait brossé les figures. Murillo, sans plus attendre, se mit à essayer d'interpréter lui-même la nature extérieure. Il y réussit au delà de ses espérances.

Les paysages de Murillo sont fins, délicats, décoratifs au suprême degré ; mais, comme tous ceux de son temps — les paysages de Velazquez mis à part, — trop conventionnels et trop factices ils manquent de sincérité, de naïveté. Toujours brillamment peints, ce ne sont néanmoins que des productions synthétiques dans lesquelles l'imagination domine et dont l'arrangement est la loi suprême, n'ayant d'autre but que de servir de cadre, d'accompagnement à la scène à laquelle ils servent de milieu ou de complément ;

d'en élargir la combinaison pittoresque, de la fixer pour ainsi dire d'une façon stable. C'est quelque chose, ce n'est pas suffisant. Murillo sentait instinctivement, sans peut-être s'en rendre bien compte, le besoin d'accompagner ses figures de fonds plus caractérisés, d'une énergie plus expressive, il s'est arrêté trop tôt. Il n'a pas osé briser les moules factices, mettre au rancart les conventions et les théories à la mode ; il a cru jusqu'à un certain point aux fantaisies pseudo-antiques de la plupart de ses contemporains. La voie lui avait cependant été tracée par Velazquez et même par d'autres, témoin Estéban Collantes qui poussa la pratique du paysage jusqu'à en faire le motif principal, pour ne pas dire unique, de ses productions.

On trouve cependant deux paysages de Murillo au musée du Prado, tous deux des plus curieux ; l'un représente de pauvres terres vallonnées que traverse un ruisseau, et au fond un rocher vertical appuyé à une montagne ; l'autre, les bords d'une rivière plantés d'arbres et meublés de fabriques ; un second cours d'eau occupe les derniers plans, traversé par une barque montée par un passeur qu'un gentilhomme attend sur la rive opposée. On peut encore, avec une quasi-certitude, attribuer au peintre Sévillan, deux autres interprétations pittoresques de la nature : la première, à l'Ermitage à Saint-Pétersbourg, représente un château en ruines auprès d'un bouquet d'arbres étoffé de petits chasseurs ; la seconde, qui fait partie d'une collection anglaise, est une vue de montagnes.

Néanmoins, malgré ces études assez proches de la réalité,

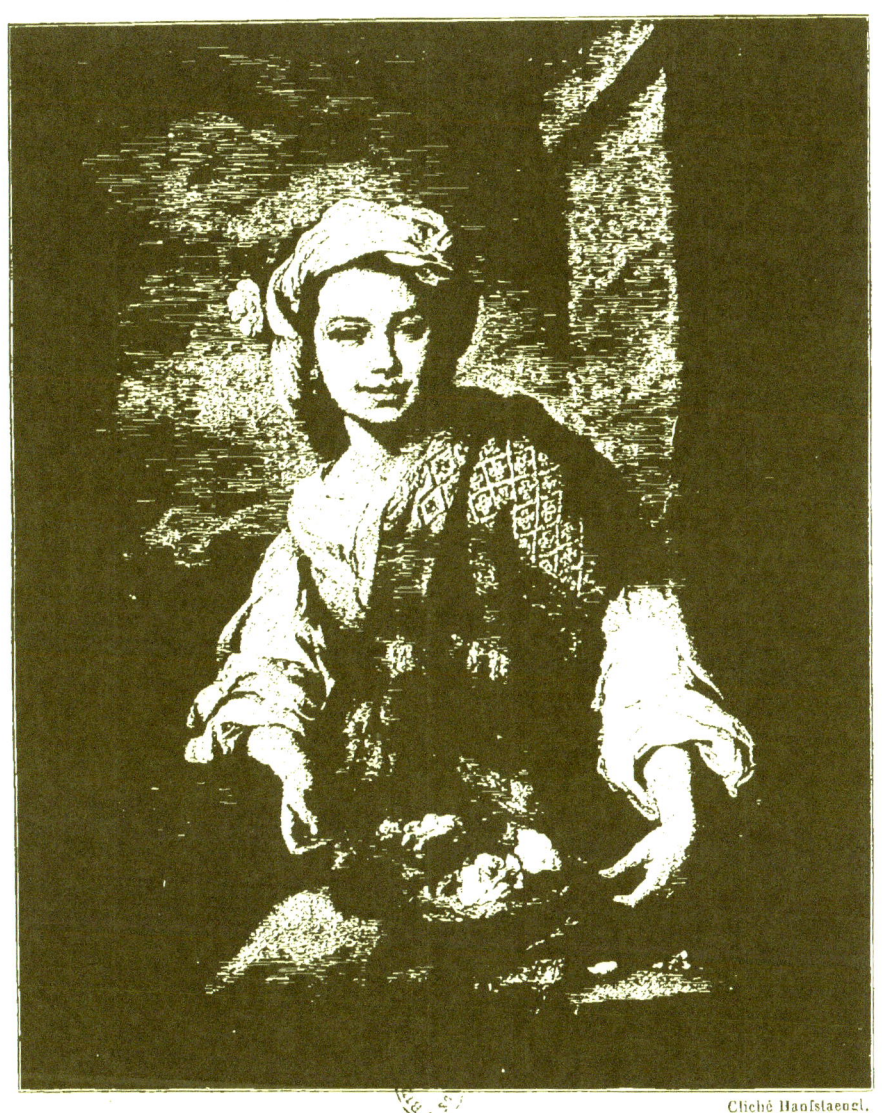

JEUNE FILLE OFFRANT DES FLEURS.
(Dulwich College.)

malgré les fonds de la *Rencontre d'Eliezer et de Rebecca*, souvenir des campagnes andalouses, le paysage tel que l'a compris Murillo reste purement décoratif, le maître n'a pas senti suffisamment le besoin de définir, et par définir il faut entendre spécifier, donner un caractère inhérent à l'objet à interpréter.

VII

Hanté du désir de maintenir à sa ville natale sa situation de capitale artistique de l'Espagne, Murillo chercha de longues années le moyen d'y établir une Académie où les différents artistes résidant à Séville auraient enseigné en commun les principes de l'art aux jeunes gens désireux de s'y consacrer.

Malgré l'inertie des pouvoirs publics, malgré l'opposition plus ou moins avouée de ses confrères, après de longs et pénibles tâtonnements et de non moins grandes difficultés, le maître finit par atteindre le résultat souhaité, et le 1er janvier 1660, avait lieu à la *Lonja* — la Bourse du commerce — la première réunion de l'Académie des Beaux-Arts. Bientôt après, le 11 du même mois, les académiciens procédèrent à l'établissement du bureau de la compagnie. Murillo et Herrera el Joven furent nommés co-directeurs ; Sebastian de Llanos et Pedro Honorio de Palencia, assesseurs ; Cornelis Schut, d'origine flamande, censeur ; Ignacio Iriarte, secrétaire, et Juan de Valdes Leal, trésorier (1).

(1) Les autres membres de la société, tous connus en Andalousie par leur talent, étaient : Mateos de Astorga, Mateos de Carbajal, Antonio de

Les discordes, hélas! ne tardèrent pas à éclater, malgré la prudence avec laquelle avaient été élaborés les règlements de l'Académie, qui défendaient toute conversation n'ayant pas l'art pour objet.

Herrera avait fait le voyage d'Italie, aussi se croyait-il au-dessus de ses confrères; il donna sa démission de co-directeur; Juan de Valdes Leal se considérait modestement comme le premier peintre de son pays, niant à Murillo jusqu'au titre d'artiste, et soutenant que la *Sainte Élisabeth de Hongrie* donne des nausées; il fit comme Herrera et abandonna sa situation de trésorier. L'Académie, un moment ébranlée par ces défections, ne s'en releva pas moins.

Maintenant remplit-elle le but espéré par Murillo, ses résultats furent-ils ceux sur lesquels il comptait? Il est permis d'en douter. Les professeurs qui y enseignaient, sciemment ou non, ne firent que maintenir leurs élèves en contact avec les productions du chef incontesté de l'École sévillanne; mais si la peinture de Murillo marque l'apogée d'un art, la décadence est l'inévitable et fatale conséquence de tout apogée. S'hypnotiser dans l'admiration d'un seul est une erreur. Il n'y a pas de règle pour créer les artistes, point de régime, point de procédé. A l'art il faut la liberté, la possibilité de s'émanciper.

C'est justement au moment où les tentatives les plus

Lejalde, Juan de Arenas, Juan de Martinez, Pedro Ramirez, Bernabé de Ayala, Carlos de Negron, Pedro de Medina, Bernardo Arias de Malonado. Diego Diaz, Antonio de Zarzosa, Juan Lopez Carrasco, Pedro de Comprobin, Martin de Atienza, Alonso Pérez de Herrera.

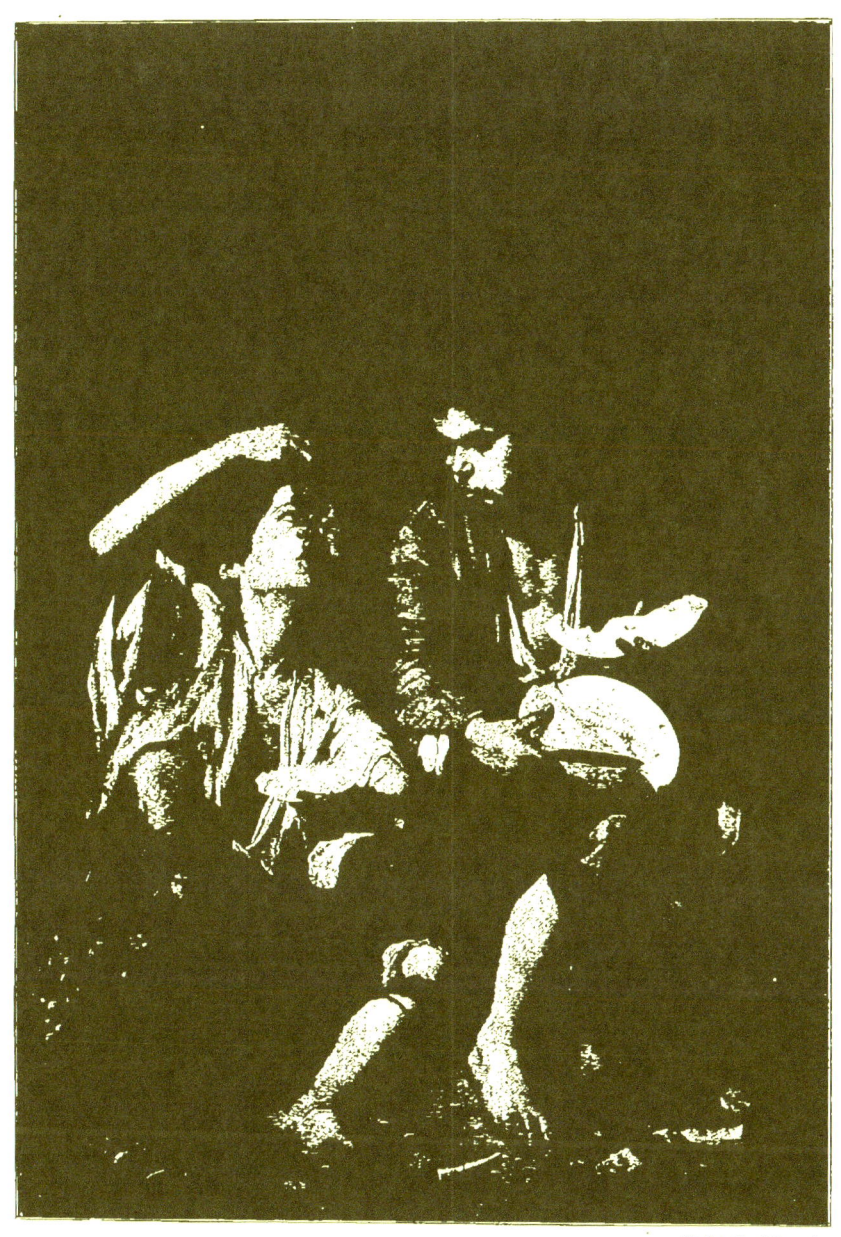

LES ENFANTS A LA GRAPPE.
(Musée de Munich.)

louables et les plus généreuses sont faites de tous côtés pour venir au secours de la peinture, de la sculpture et de l'architecture, où l'on crée à Madrid l'Académie San Fernando, à Séville l'Académie des Beaux-Arts, à Valence l'Académie San Carlos, à Saragosse l'Académie San Luis, que la décadence s'accentue. L'art, comme l'amour, n'a point de règle et souffle où il lui plaît.

La réputation de Murillo avait depuis longtemps franchi les frontières de l'Andalousie et était arrivée jusqu'à Madrid. Ses chefs-d'œuvre de la cathédrale, de l'église de Sta Maria la Blanca, de l'hôpital de la Charité, du couvent des Capucins de Séville, célébrés à l'envi, avaient donné au pauvre Charles II, qui de l'héritage ancestral n'avait conservé que l'amour de l'art, le désir d'appeler auprès de lui le plus grand peintre de son royaume.

Vers 1670, il lui fit offrir la place de peintre du roi avec tous les avantages attachés à cette dignité si enviée. L'artiste n'avait pas oublié les transes que vingt ans auparavant il avait ressenties à Madrid pour son compatriote et protecteur Velazquez lors de la disgrâce du comte duc d'Olivares. Il déclina les avances du monarque, quelque flatteuses et avantageuses qu'elles fussent. Il ne se trouvait plus assez jeune pour affronter la Cour perfide en embûches; il ne put se décider à abandonner sa ville natale où il avait pour ainsi dire toujours vécu, où tout le monde le connaissait, l'aimait, l'estimait, où le chapitre, le clergé des paroisses, les supérieurs des communautés religieuses, les amateurs se disputaient les moindres productions de son pinceau.

Lorsque Murillo eut achevé la décoration du couvent des Capucins de Séville, il partit pour Cadix afin de s'acquitter de l'engagement pris depuis longtemps déjà, mais sans cesse différé, de peindre pour le monastère du même ordre un grand tableau représentant le *Mariage mystique de sainte Catherine* et quatre autres toiles de moindre importance. Il lui était attribué pour le tout 900 piastres léguées au couvent, en vue de cette décoration, par Juan Violato, riche Génois fixé dans cette ville.

Une chute qu'il fit du haut de l'échafaudage où il était monté pour peindre le groupe principal du *Mariage mystique de sainte Catherine*, le mit dans l'impossibilité de poursuivre son travail, plus tard terminé par son élève Meneses. Ossorio.

Fort souffrant, il reprit le chemin de Séville. Les fatigues et les incommodités du voyage aggravèrent-elles son état? Peut-être. Toujours est-il qu'il arriva chez lui fort affaibli et très déprimé. Depuis lors, jusqu'à ses derniers jours, il ne fit plus que languir. Dans les premiers temps de son retour, il allait encore à petits pas, à travers les rues, à la cathédrale, aux églises, aux chapelles, aux couvents, à l'hôpital de la Charité, revoir les productions de son pinceau et prier humblement aux pieds des autels vénérés; mais ces promenades s'espacèrent pour cesser bientôt. Il fut vite réduit à ne plus quitter la chambre et à prendre le lit. Il s'éteignit le 3 avril 1682 (1).

(1) Le jour même de sa mort, Murillo avait fait appeler le notaire Antonio Guerrero pour lui dicter son testament. Dans cet acte,

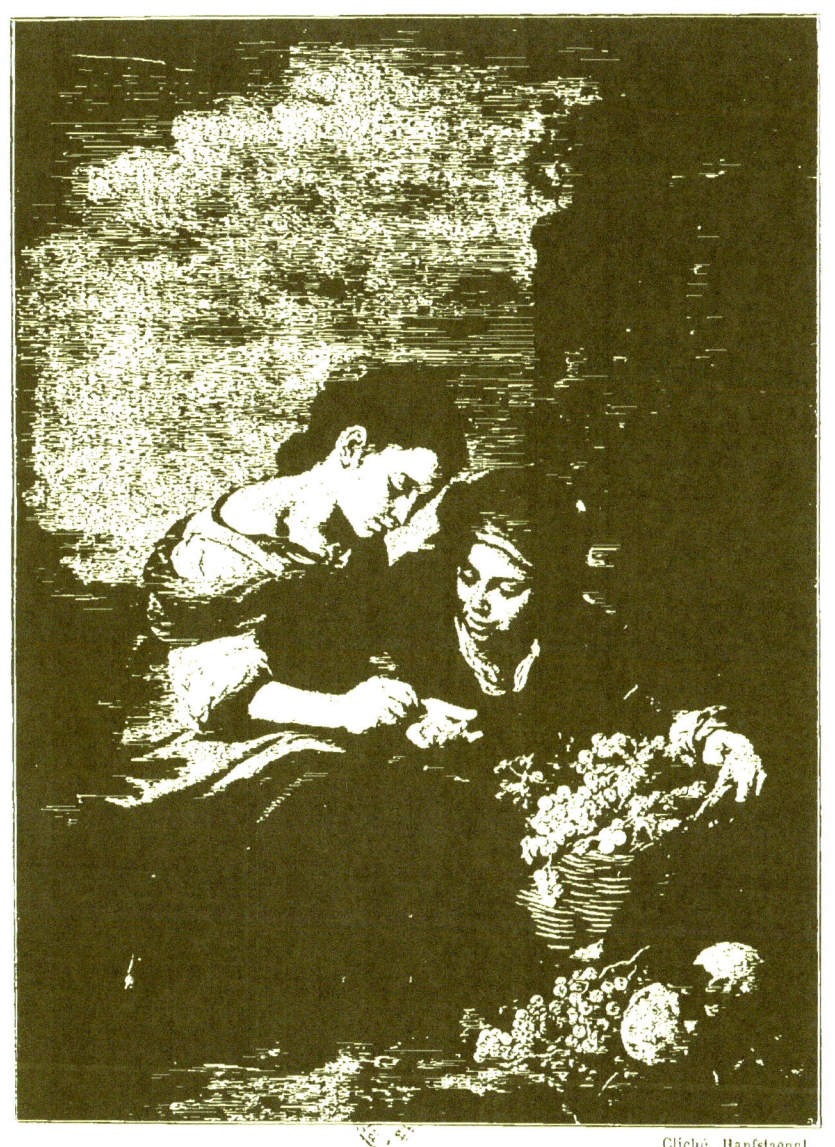

LES ENFANTS AUX PIÈCES D'ARGENT
(Musée de Munich.)

Les funérailles eurent lieu le lendemain. Ses proches et ses amis, en grand nombre, accompagnèrent sa dépouille mortelle à l'église Sta Cruz, où il fut inhumé dans la chapelle « du très noble chevalier Hernandez de Jaen. »

Sur la pierre tombale, sous laquelle furent déposés les restes de Murillo, était reproduit un squelette et gravée

après avoir affirmé sa foi en Dieu et s'être dévotement placé sous l'invocation de la Vierge, il demande à être inhumé dans sa paroisse et à ce qu'une messe soit chantée à ses obsèques si l'heure le permet, ou, sinon, le lendemain, s'en rapportant d'ailleurs à ses exécuteurs testamentaires, le prébendier Don Justino Neve et Yévenes, le peintre Don Pedro de Villavicencio, chevalier de l'ordre de Saint-Jean, et son fils Don Gaspar Estéban Murillo, pour prendre les dispositions nécessaires à cet effet.

Il mande ensuite qu'il soit dit pour le repos de son âme quatre cents messes dans les divers oratoires qu'il désigne ; que l'on vende les pièces d'argenterie ayant appartenu à sa cousine germaine Maria Murillo et que la somme provenant de cette vente soit employée en messes célébrées à l'intention de cette parente. Il règle différentes questions d'argent, lègue cinquante réaux de veillon à Maria Salcedo, femme de Geronimo Bravo, sa gouvernante ; déclare à propos de la décoration de Cadix qui va occasionner sa mort que sur les 900 piastres convenues, il en a reçu 350 ; il dit avoir également touché l'année précédente 100 piastres de Nicolas Omazurino auquel il a bien livré deux petits tableaux de 30 piastres chacun, mais vis-à-vis de qui il reste redevable de 40 piastres. Il reconnaît ensuite que Diego del Campo lui a commandé un tableau du *Martyre de sainte Catherine* dont le prix, fixé à 32 piastres, lui a été payé et que ses exécuteurs testamentaires auront à lui livrer après l'avoir fait achever ; il déclare qu'un tisseur dont il ne se rappelle plus le nom, habitant sur l'Alameda, lui a demandé un tableau représentant la Vierge à mi-corps, qui n'est qu'ébauché, dont le prix n'a pas été fixé, mais comme il a reçu de ce tisseur neuf *varas* de satin, il demande que l'étoffe lui soit payée si l'on ne lui livre pas la peinture. Il s'explique ensuite sur certains arrangements au sujet de sa fille Francisca, religieuse au couvent de la *Madre de Dios*, et à propos de ses héritiers, quand, tout à coup, il s'éteint, sans pouvoir achever de dicter ses dernières volontés.

l'humble et laconique inscription : « Vive moriturus » que l'on peut traduire : « Tout ce qui vit mourra », ou peut-être encore : « Vis en pensant que tu mourras. »

L'inscription et le squelette ont-ils été placés à l'intention du maître ? La plaque de marbre était-elle déjà là avant la mort du peintre ? On n'en sait absolument rien. Ce qui semble probable, c'est que Murillo avait dû exprimer le désir d'être inhumé dans cette chapelle où se trouvait la *Descente de Croix* du peintre flamand, Pedro Campana, pour laquelle il témoigna une admiration particulière. Toutes les fois qu'il passait à proximité de ce sanctuaire, il ne manquait jamais d'y entrer et de se précipiter à genoux devant son tableau de prédilection. On raconte qu'un jour qu'il semblait encore plus en extase que d'ordinaire, un des desservants de l'église, lui frappant sur l'épaule, lui demanda ce qui le retenait ainsi prosterné : « J'attends », répondit-il, « qu'ils achèvent de descendre de la croix le divin seigneur. »

Depuis bientôt un siècle, l'église Sta Cruz n'existe plus ; menaçant ruines, elle fut démolie pendant l'occupation française. On tenta vainement de retrouver les restes du maître, il fut impossible de les reconstituer au milieu des ossements épars dans les caveaux de la chapelle où ils avaient été déposés (1).

(1) Voici l'acte de décès de Murillo relevé sur les registres paroissiaux de Sta Cruz.

« Le 4 avril 1682 fut enterré dans l'église de Sta Cruz, le corps de Bartolomé Murillo, maître insigne dans l'art de la peinture, veuf de

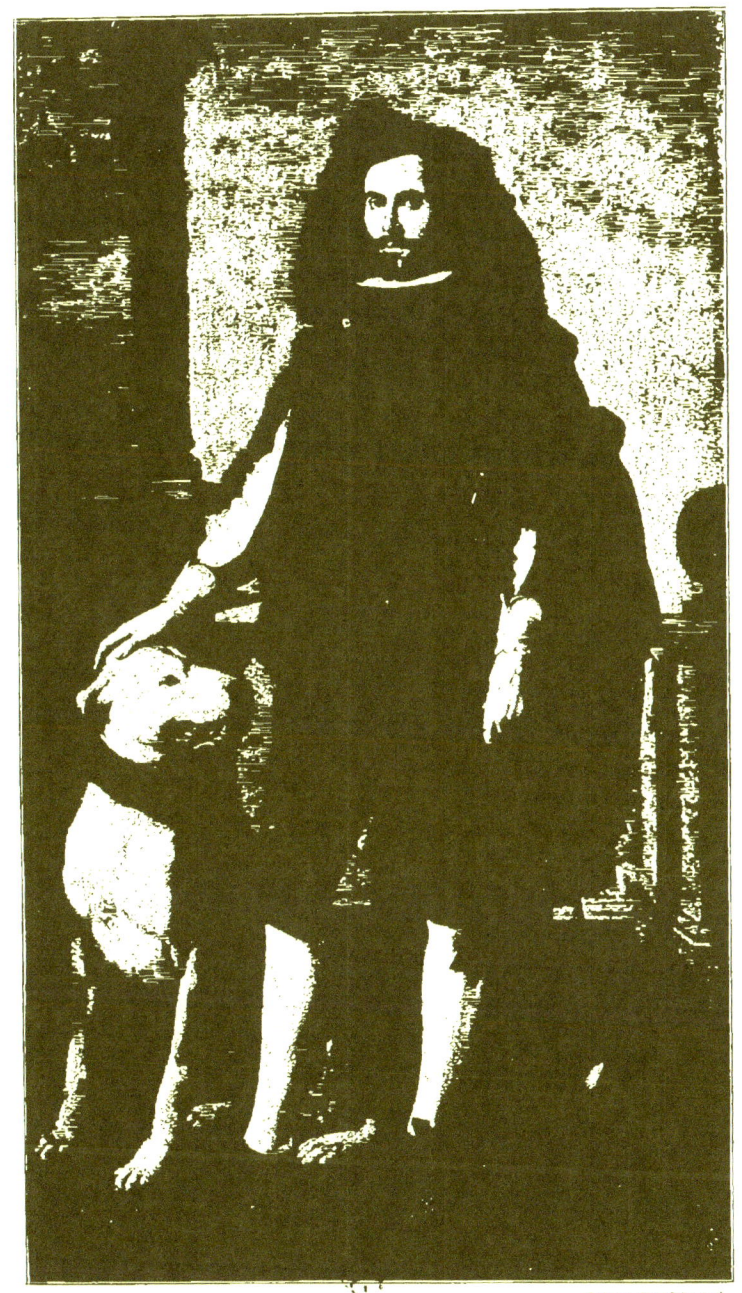

DON ANDRES DE ANDRADE.
(Northbrook Gallery.)

Murillo tomba en pleine maturité, avant que la vieillesse lui ait fait sentir ses atteintes, à l'instant du complet épanouissement de son génie. Sa vie simple, tranquille, exempte de besoins et de soucis, fut celle d'un sage. Il n'a pas manqué un seul jour à sa destinée, et c'est l'essentiel. Rien dans son existence n'a été livré à l'imprévu, au hasard. Il a peint dans le milieu où il était nécessaire qu'il peignît. Il ne se laissa pas éblouir par l'ambition dévorante, il ne fut pas tenté par les avantages trompeurs que lui aurait procurés le séjour à la Cour. Du monde, il ne vit et ne voulut rien voir. Son univers se réduisit aux églises et aux couvents dont il décora les murailles avec les créations de son pinceau. Prêtre sans soutane, religieux sans froc, il fut un apôtre évangélisant avec ses compositions d'un mysticisme chaud, d'une dévotion enflammée. Il posséda ce qui fit défaut à Rubens, selon Fromentin : les très purs instincts et les très nobles. La tâche de la journée finie, il se délassait au milieu des siens, avec ses enfants, dans le commerce d'amis choisis, fidèles et pieux : Don Gonzalez de Léon, l'archidiacre de Carmona Don Juan Federigui, le prébendier de la métropole Don Justino Neve y Yévenes, les licenciés Alonzo Herrera et Juan Lopez Tavalan, son confrère de la *Hermandad de la Caridad* Don Miguel de Mañara, qui expiait dans de terribles austérités les erreurs de la première partie de sa vie.

Dòna Béatriz Cabrera de Sotomayor ; il fit son testament devant Juan Antonio Guerrero, notaire assermenté de Séville et le licencié Francisco Gonzalez de Porras célébra à la messe de funérailles. »

Finissons en citant cette phrase si juste d'Éduardo de Amicis disant qu'on admire Velazquez, mais qu'on adore Murillo : « Il était beau, il était bon, il était pieux, l'envie ne savait où le mordre, et autour de sa couronne de gloire, il portait une auréole d'amour. »

FIN

TABLE DES GRAVURES

Le miracle de saint Diego (Musée du Louvre)..............	9
L'Immaculée Conception (Musée du Louvre)...............	13
La Vierge du Rosaire (Musée du Prado).....................	17
La Sainte Famille à l'oiseau (Musée du Prado)..............	21
La Sainte Famille (Musée du Louvre)......................	25
La naissance de la Vierge (Musée du Louvre)...............	29
L'éducation de la Vierge (Musée du Prado)..................	33
L'échelle de Jacob (Musée de l'Ermitage. Saint-Pétersbourg)..	41
La fuite en Égypte (Musée de l'Ermitage. Saint-Pétersbourg)..	45
Le Divin Pasteur (Musée du Prado)........................	49
Jésus et saint Jean enfants (Musée du Prado)..............	53
Le retour de l'enfant prodigue (Dudley Gallery).............	57
Martyre de saint André (Musée du Prado)..................	65
Le songe du patricien (Musée du Prado)...................	73
La révélation du songe (Musée du Prado)..................	77
Saint Ildefonse recevant la chasuble des mains de la Vierge (Musée du Prado).......................................	81
Apparition de la Vierge à saint Bernard (Musée du Prado)....	85
Sainte Élisabeth de Hongrie pansant les teigneux (Musée du Prado)..	89

Saint Thomas de Villanueva distribuant des aumônes (Musée de Séville)... 97
Le jeune pouilleux (Musée du Louvre)....................... 105
Jeune fille offrant des fleurs (Dulwich College).............. 109
Les enfants à la grappe (Musée de Munich).................. 113
Les enfants aux pièces d'argent (Musée de Munich).......... 117
Don Andres de Andrade (Northbrook Gallery)............... 121

TABLE DES MATIÈRES

I. — L'art de Murillo.. 5
II. — Jeunesse de Murillo. — Premières œuvres. — Voyage à Madrid....................................... 20
III. — Retour à Séville. — Peinture du petit cloître des Franciscains. — Compositions diverses................. 37
IV. — Décoration de Sta Maria la Blanca. — Autres peintures. 59
V. — Murillo membre de la confrérie de la Charité. — Décoration du couvent des Capucins de la porte de Cordoue... 71
VI. — Scènes populaires. — Portraits. — Paysages......... 92
VII. — Fondation de l'Académie de Séville. — Voyage de Murillo à Cadix. — Son retour à Séville. — Sa mort. 111

www.ingramcontent.com/pod-product-compliance
Lightning Source LLC
Chambersburg PA
CBHW071552220526
45469CB00003B/986